# MUSÉE RÉTROSPECTIF

## DE LA CLASSE 83

## Soies et tissus de soie

À L'EXPOSITION UNIVERSELLE INTERNATIONALE
DE 1900, A PARIS

## RAPPORT

DE

## M. Raymond COX

# 1800

Velours ciselé. *(Coll. de la Chambre de commerce de Lyon.)*

# MUSÉE RÉTROSPECTIF

## DE LA CLASSE 83

### SOIES ET TISSUS DE SOIE

COLLECTION DE M. CHARVET

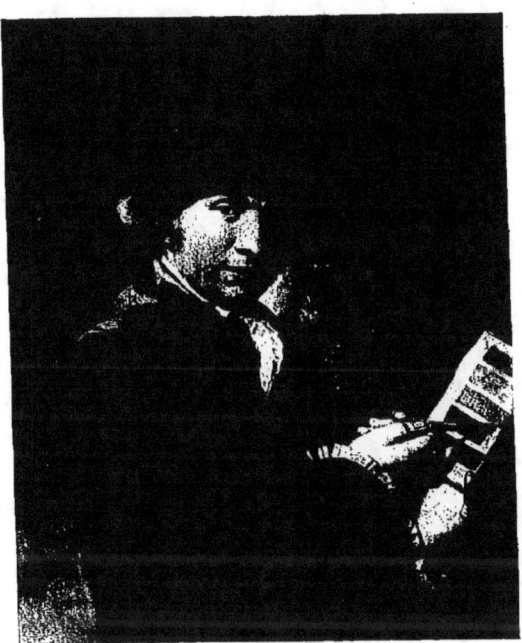

Portrait d'un fabricant de *petits velours miniatures*, de Lyon,
par Lépicié.

# MUSÉE RÉTROSPECTIF
## DE LA CLASSE 83

## Soies et tissus de soie

A L'EXPOSITION UNIVERSELLE INTERNATIONALE
DE 1900, A PARIS

## RAPPORT

DU

## COMITÉ D'INSTALLATION

# Exposition universelle internationale de 1900

## SECTION FRANÇAISE

*Commissaire général de l'Exposition :*
**M. Alfred PICARD**

*Directeur général adjoint de l'Exploitation, chargé de la Section française :*
**M. Stéphane DERVILLÉ**

*Délégué au service général de la Section française :*
**M. Albert BLONDEL**

*Délégué au service spécial des Musées centennaux :*
**M. François CARNOT**

*Architecte des Musées centennaux :*
**M. Jacques HERMANT**

# COMITÉ D'INSTALLATION DE LA CLASSE 83

### Bureau.

*Président* : M. CHAMBÈRES (Auguste), ✻, soies, président de l'Association syndicale des marchands de soie et de l'Union des chambres syndicales lyonnaises.
*Vice-président* : M. CHAVENT (Louis), ✻, soieries, membre de la Chambre de commerce de Lyon.
*Rapporteur* : M. FOREST (Gabriel), rubans et velours de soie.
*Secrétaire-trésorier* : M. MANDARD (Victor), ✻, soies, membre de la Commission permanente des valeurs de douane.

### Membres.

MM. BACHELARD (Jean), ✻, soieries, ancien président de la Chambre syndicale de la fabrique lyonnaise.
BONNET (Jean-Baptiste), ancien président de la Chambre syndicale de la fabrique lyonnaise.
BOUCHARLAT (Augustin), soieries [maison Boucharlat frères et Pellet], ancien président de l'Association de la soierie lyonnaise.
CHANCEL (Louis), moulinage, président du Syndicat général français du moulinage de la soie.
COX (Raymond), attaché au Musée historique de la Chambre de commerce de Lyon.
DUSEIGNEUR (Raoul), collectionneur.
GAUTHIER (Antoine), ✻, rubans et velours de soie, vice-président de la Chambre de commerce de Saint-Étienne.
GIRON (Etienne), velours, peluches [maison Giron frères].
GUÉRIN (Ferdinand), ancien président du Syndicat des marchands de soie et de l'Union des chambres syndicales, secrétaire-membre de la Chambre de commerce de Lyon.
METMAN (Louis), conservateur du Musée des arts décoratifs.
RICHARD (Ennemond), soieries noires et de couleurs, unies et façonnées [maison Les petits-fils de Claude-Joseph Bonnet], membre de la Chambre de commerce de Lyon.
TRESCA (Pierre), ✻, soieries noires et de couleurs [maison Tresca frères et Cie], président de la Chambre syndicale de la soierie lyonnaise.
WIES (Joseph), soieries [maison Wies, Valet et Lacroix], président de la Chambre syndicale de l'association de la fabrique lyonnaise.

# COMMISSION DU MUSÉE RÉTROSPECTIF

MM. COX (Raymond), rapporteur.
DUSEIGNEUR (Raoul).
METMAN (Louis).

# RAPPORT DE L'EXPOSITION CENTENNALE
## DE LA CLASSE 83

Fig. 1. — Portrait de Philippe de la Salle (1).
Tissé par Reybaud en 1854.
(Collection de la Chambre de commerce de Lyon.)

L'Exposition centennale de la Soierie, Classe 83, comprenait deux parties, que les organisateurs avaient tenu à rendre absolument distinctes. La première, rétrospective, sans classement méthodique, montrait différents spécimens de l'art de décorer les tissus au dix-huitième siècle; la seconde, installée chronologiquement, entrant plus directement dans le programme des Musées centennaux de l'Exposition, racontait les différentes évolutions de notre industrie de la soie depuis la Révolution jusqu'à nos jours.

Est-il besoin de dire que Lyon, presque exclusivement, fournit les éléments de cette exhibition; depuis Louis XIV, sa supériorité

---

(1) Philippe de la Salle, né à Seyssel en 1723, mort à Lyon en 1803. La plus brillante figure de la

artistique et industrielle est universellement établie. Lyon tisse encore le tiers de la production totale des soieries; d'autre part, en 1786, sur 26000 métiers répartis dans les divers centres français de production, Lyon, à lui seul, en faisait battre 18000. L'éloquence de ces chiffres suffit.

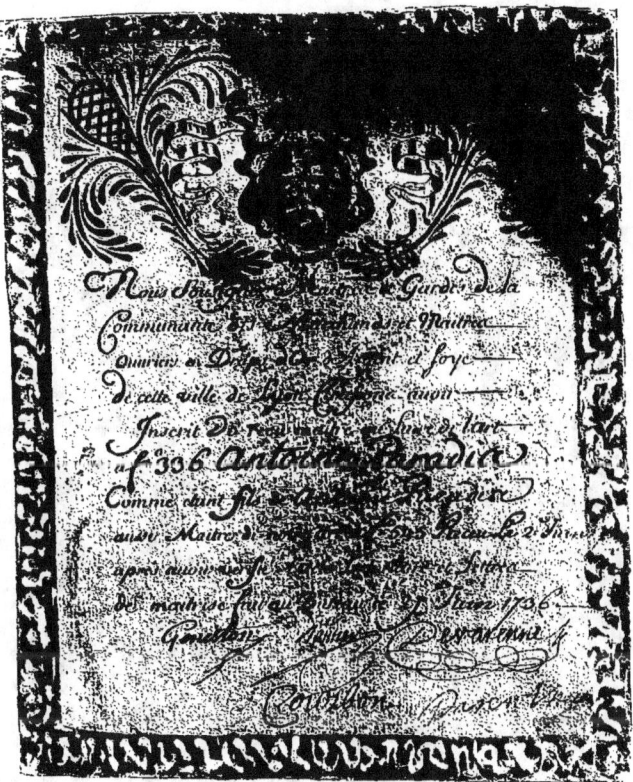

Fig. 2. — Lettre de maîtrise d'un ouvrier en drap d'or et soye. (Cette lettre était affichée à l'atelier du canut.)

(*Collection de la Chambre de commerce de Lyon.*)

Si l'emplacement concédé à la Centennale de la Soierie avait été plus considérable, il eût été intéressant de remonter jusqu'à Louis XIV pour suivre les phases

---

fabrique lyonnaise. En même temps peintre, dessinateur, savant mécanicien, habile fabricant, il fut anobli par Louis XVI, décoré de l'ordre de Saint-Michel et pensionné à 6000 livres. Associé aux Pernon de Lyon, il travailla pour les maisons souveraines de France et de l'étranger. Ruiné par la Révolution, il mourut pauvre. Dans les dernières années de sa vie, la ville de Lyon lui accorda un logement au palais Saint-Pierre où il transporta ses métiers, machines et dessins; il n'en reste malheureusement aucune trace actuellement.

**CHAMBRE DITE DE MARIE-ANTOINETTE, AU CHATEAU DE FONTAINEBLEAU**

La tenture, broché soie polychrome et chenille, est le chef-d'œuvre de Philippe de Lasalle et incontestablement l'étoffe la plus merveilleuse de la fabrique lyonnaise. C'est seulement après la Révolution que Philippe de Lasalle put achever cette tenture commandée par Louis XVI. La maison Chatel et Tassinari exposait un grand panneau de ce riche tissu.

de cette période, dite française, de l'art de décorer les tissus. Toutefois, la Chambre de commerce de Lyon avait exposé une série d'aquarelles, exécutées d'après les merveilleuses collections de son Musée historique des tissus, et ces dessins permettaient de suivre presque sans lacune les transformations de la

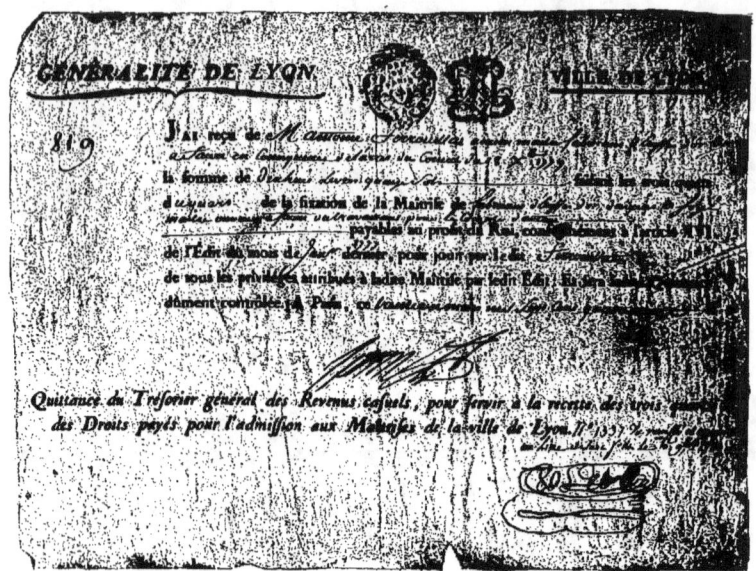

Fig. 3. — Quittance de droits à payer par un maître fabricant d'étoffes d'or, argent et soye, pour son admission aux maîtrises de la ville de Lyon.
(*Collection de la Chambre de commerce de Lyon.*)

décoration des étoffes, depuis les premiers siècles de notre ère jusqu'à nos jours (1).

Cette suite de documents servait, pour ainsi dire, de préface à l'Exposition centennale de la soierie.

*\* \**

Il nous semble intéressant de donner ici un rapide historique de l'industrie de la soie et des différentes évolutions de l'art décoratif des tissus.

Disons avant tout que jusqu'au sixième siècle après Jésus-Christ, si la soie

---

(1) Ces maquettes ont servi à établir les planches en couleurs de notre ouvrage : *l'Art de décorer les tissus*, publié sous le patronage de la Chambre de commerce de Lyon. — Mouillot, éditeur, Paris.

— 10 —

était connue, la Chine seule possédait le secret de son origine. Les Parthes, pour

Fig. 4. — Chef-d'œuvre d'un teinturier en soye pour l'obtention de la maîtrise.
(*Collection de la Chambre de commerce de Lyon.*)

lesquels le commerce des soieries était une source considérable de revenus, en fermaient soigneusement la route. Dans la seconde moitié du deuxième siècle, pourtant, une mission officielle partit de Rome en ambassade, passa par les ports égyptiens et le golfe Persique, longea les côtes de l'Inde, pénétra dans les mers de Chine et des relations directes s'établirent entre l'empire romain et la Chine.

Les Chinois expédiaient la soierie en uni ; le prix élevé de la matière première fit qu'on parfila les tissus importés pour en fabriquer d'autres extrêmement légers, transparents, qu'on vendait au poids de l'or. On raconte que, vers le troisième siècle, une princesse chinoise, fiancée à un roi du Khotan, emporta par fraude dans sa nouvelle patrie des œufs de vers à soie du mûrier; l'Asie occidentale aurait ainsi connu le secret fameux,

Fig. 5. — Reçu de cotisation pour la Confrairie des fabricants de draps d'or, argent et soye et contenant les armoiries de Lyon et de la Cie des fabricants.
(*Collection de la Chambre de commerce de Lyon.*)

connu depuis quatre mille ans de l'autre côté de l'Himalaya. Ce qui est plus certain, c'est que, sous Justinien, au sixième siècle, Constantinople l'apprenait de deux religieux, moines ou *bonzes*, qui apportèrent la précieuse graine dans des bâtons creux.

Vers la même époque, il est certain qu'on put, en Perse et en Égypte, se procurer des métiers chinois; les tissus découverts récemment dans les sépultures coptes ne permettent pas d'en douter. Jusque-là, en effet, toutes les étoffes décorées étaient tissées exclusivement sur le métier de lisse et relativement elles étaient grossières. Les plus anciens tissus de soie sont, au contraire, d'une extrême finesse, dénotant une fabrication industrielle supérieure.

\* \* \*

Pour l'art de décorer les tissus, on s'accorde généralement à diviser notre ère en quatre grandes périodes : byzantine, arabe, italienne, française.

Les précieux échantillons, trouvés dans les sépultures coptes du commencement de notre ère, permettent d'étudier la période byzantine. Les Coptes sont considérés comme les *descendants* directs des Égyptiens. Leur habileté comme tisserands était légendaire; aussi fournissaient-ils en grande partie l'empire romain de tissus sortis de leurs fabriques. Il était naturel que les Coptes se préoccupassent du goût de leur riche

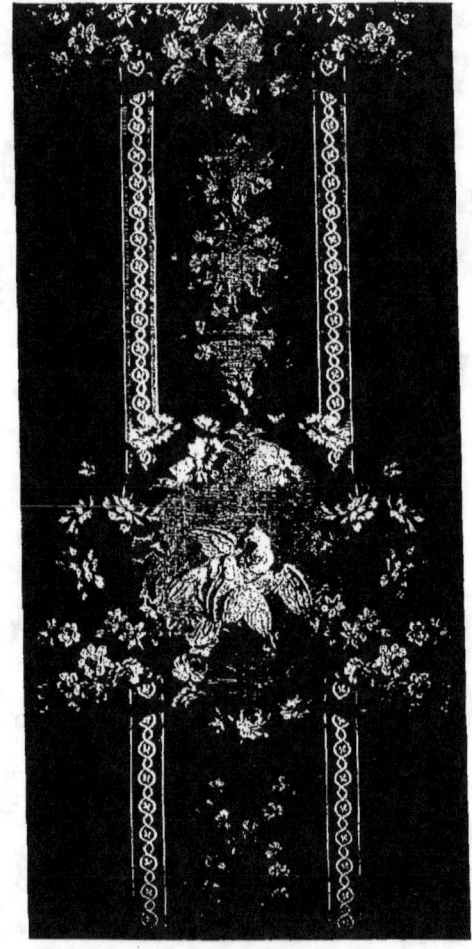

Fig. 6. — Louis XVI. — Tissu fond jaune, broché, soies polychromes. — Dessin de Philippe de la Salle.
(*Collection Lamy et Gautier.*)

— 12 —

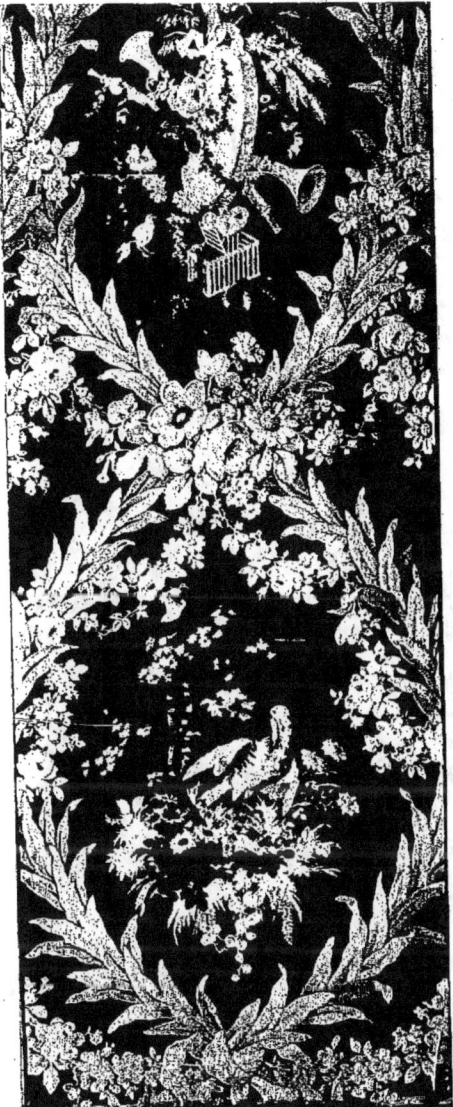

Fig. 7. — Louis XVI. — Fragment d'un panneau de tenture de la chambre dite de Marie-Antoinette, au château de Fontainebleau. — Tissu broché soies polychromes. — Composition de Philippe de la Salle.
(*Collection Chatel et Tassinari.*)

client; aussi, l'art antique, jusqu'au troisième siècle, l'art byzantin, à partir du quatrième siècle, apparaissent, dans leurs compositions, isolés ou mêlés aux détails décoratifs indigènes.

Sous la dynastie sassanide, les Perses rivalisaient de luxe avec leurs voisins de l'Inde et de l'Empire romain. Travaillant pour eux, les Coptes s'inspirèrent également de leur art particulier, comme de celui des Arabes au moment du triomphe de l'Islam. Aussi croyons-nous pouvoir diviser la période byzantine en quatre parties : inspiration antique, inspiration byzantine, inspiration persane, inspiration arabe.

L'art de la période byzantine est avant tout architectural. En général, le sujet principal : portrait, animaux, scènes diverses, motif purement ornemental, etc., est renfermé dans une forme géométrique, carré, cercle, losange..., donnant lieu elle-même à un encadrement plus ou moins décoré. Tant que l'inspiration antique persiste, le dessin est correct; la coloration, très sobre, rappelle, comme la composition, celle des vases gréco-romains toujours ton sur ton. Au quatrième siècle, le byzantin fournit sa riche palette et en même temps le dessin perd de la correction qu'il devait à l'antique. Au septième siècle,

il est devenu barbare et la coloration éclatante; l'art byzantin s'immobilise alors dans la tradition établie sur une fâcheuse interprétation du règlement des arts du Concile de Nicée :

« La disposition des images n'est pas de l'invention des peintres, c'est une législation et une tradition approuvées par l'Eglise catholique, et cette tradition ne vient pas du peintre, la pratique seule est son affaire, mais de l'ordre et de l'invention des Saints Pères qui l'ont établie. »

Travaillant pour les Perses de la dynastie sassanide, les Coptes corrigent leur dessin tout en conservant la coloration byzantine. Dans les mêmes divisions architecturales, le motif principal se reproduit symétriquement de chaque côté d'un homa (arbre de vie) ou d'une pyrée (autel du feu), symboles empruntés à l'ancienne religion de Zoroastre. Peu à peu ces figures perdent toute signification symbolique pour devenir purement ornementales.

Au moment du triomphe de l'Islam, la composition la plus courante comprendra des semis d'animaux affrontés, avec ou sans le homa, ou la pyrée, isolés ou contenus dans des compartiments géométriques.

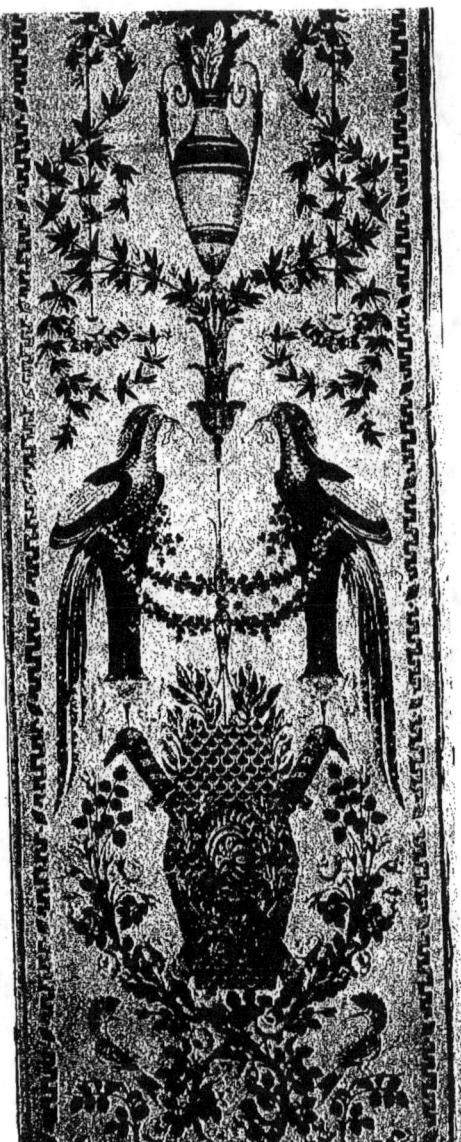

Fig. 8. — Consulat. — Satin blanc broché soies polychromes. — Composition de Bony.
(Collection Chatel et Tassinari.)

La période arabe, tout en étant la plus mystérieuse au point de vue historique, est certainement la plus riche au point de vue de l'invention ornementale.

Les côtés caractéristiques de la période byzantine, toujours très claire d'expression, avaient été la division architecturale et la symétrie dans la composition; la période arabe tendra à les supprimer. L'art arabe répétera, en le juxtaposant, le motif décoratif, sans cette liaison de lignes géométriques dont le byzantin l'encadrait; suivant son instinct particulier, il dissimule la forme sous l'abondance du détail. Le sujet, formant rapport, chevauche sur le voisin. Même quand le décor sera géométrique, comme chez les Maures d'Espagne, les lignes s'enchevêtreront les unes dans les autres avec un parti pris savant, dont la clef est parfois un problème difficile à résoudre.

Fig. 9. — Consulat. — Satin blanc marbré, décor vert, rouge et or, exécuté par Pernon. — Mobilier de la Malmaison.
(Collection de la Chambre de commerce de Lyon.)

La Perse semble le lieu d'origine de l'art arabe; jusqu'au quatorzième siècle, il s'étendra génial de l'Himalaya à l'Atlantique; de l'Asie Mineure, de l'Afrique septentrionale, il pénétrera en Europe par la Sicile et l'Espagne à la suite des armées du Prophète.

Il est bien évident que, dans un empire aussi vaste, l'expression décorative ne sera pas partout la même. Du côté de la Perse, l'invention restera plus fantaisiste et plus variée; des éléments de toutes sortes y concourront : l'animal y servira à la représentation d'idées et n'aura plus la forme d'activité qu'il avait dans l'art byzantin; l'aigle, le lion figurent la force, la puissance; le paon, la richesse; la colombe, la douceur, etc., c'est le langage symbolique de l'Orient. Le dessin est juste de silhouette, mais le plus souvent très interprété dans le détail. De son côté, la flore s'allonge, déchiquetée, s'éloignant de la nature, festonnée, d'un dessin souvent mince, effilé, mais élégant, dont les lignes s'enveloppent et se pénètrent. Jusqu'au douzième siècle, la composition est à retour.

— 15 —

Au moment de l'invasion mogole, l'aspect général, de rigide qu'il était, prend une apparence plus souple, par suite de l'influence de l'Extrême-Orient.

Dans l'art hispano-arabe, le formalisme musulman interdit de bonne heure toute représentation de l'être animé; le décor sera essentiellement composé de lignes géométriques mêlées d'arabesques et de lettres coufiques.

Ce sera par la Sicile que l'industrie des tissus décorés passera en Italie; les Normands, puis les Français, en s'y établissant, avaient trouvé tout installées les fabriques de tissus que, suivant ce qu'ils avaient coutume de faire, dans les pays conquis, les Musulmans y avaient créées; les nouveaux maîtres s'étaient bien gardés de les détruire, et étaient devenus les principaux fournisseurs des croisés qui, pendant les guerres saintes, avaient pris le goût des riches étoffes; les républiques italiennes importaient ces tissus dans tous les ports de la Méditerranée et de la mer Noire; après les Vêpres siciliennes, elles recueillent les ouvriers chassés de Palerme et fondent des fabriques rivales qui, rapidement, deviennent prospères. A Lucques, Sienne, Florence, Venise, Gênes, on fabrique d'abord les mêmes tissus; peu à peu chacun de ces centres aura une spécialité.

Fig. 10. — Consulat. — Damas bleu broché argent et or, exécuté par Pernon pour le salon de Joséphine, épouse de Bonaparte, 1er consul (1803). — Mobilier de la Malmaison.
(*Collection de la Chambre de commerce de Lyon.*)

Sans rien changer à la disposition décorative arabe, on introduit dans la composition des symboles chrétiens et des pièces de blason, et cela tout autant à

Palerme que dans le nord de l'Italie. En même temps, tout en conservant les mêmes détails ornementaux, on les relie par des lignes architectoniques : telle, par exemple, cette ordonnance de rayures horizontales où des animaux passent au milieu de branches fleuries à feuillages dentelés, disposition très caractéristique du treizième siècle.

Pendant tout le quatorzième siècle les Italiens s'inspirent encore de l'art arabe. Ils avaient d'ailleurs pour le faire une raison aussi vieille que le commerce, qui était de persuader que leurs tissus venaient de loin pour les vendre plus cher. A Venise plus particulièrement, cette habitude se continuera longtemps encore, à tel point qu'il est difficile de savoir si certains tissus, velours coupés entre autres, sont de fabrication vénitienne ou d'Asie Mineure. La faune et la flore entrent toujours dans la composition. A Florence, par exemple, on fabrique des étoffes très chargées de dessins où tout le détail est très près de la nature. A Lucques, les Primitifs fournissent aux tissutiers une formule décorative à sujets religieux. Venise a la spécialité des velours coupés jusqu'à leur donner son nom, et nous dirons la même chose pour Gênes et les velours ciselés.

Enfin, au quinzième siècle,

Fig. 11. — Consulat. — Velours ciselé, deux corps, rose et blanc.
(*Collection Lamy et Gautier.*)

CONSULAT (COLLECTION CHATEL ET TASSINARI)

*Maquette d'ensemble pour le mobilier de la Malmaison.*
Dessin de Bony.

l'Italie s'affranchit de l'influence arabe. A l'abondance du détail, à l'enchevêtrement des ornements, succède une composition claire, divisée en deux parties distinctes, dont l'une architecturale rappelle les meneaux des églises gothiques et à laquelle on a donné ce nom de meneau, et l'autre décorant le vide est le fleuron. La dimension du rapport a grandi; une des principales raisons de ce changement est la modification du costume; court et ajusté au quatorzième, il devient long et ample au quinzième siècle. Les Italiens de la Renaissance ne se contentent pas d'étudier plus directement la nature, ils renouent également, étant de même race, les belles traditions antiques en les modernisant.

La Renaissance tend à relier les deux parties de la composition décorative, le meneau et le fleuron. Absolument distincts à la fin du Moyen Age, de plus en plus ces deux éléments se pénétreront jusqu'à former un motif unique au seizième siècle.

Dans les Flandres, en Allemagne, en France, on fabrique incontestablement des tissus de soie depuis longtemps, il est pourtant impossible de montrer des échantillons authentiques de leur fabrication; ce sont, en effet, des tissus italiens qu'on y copie et il en sera

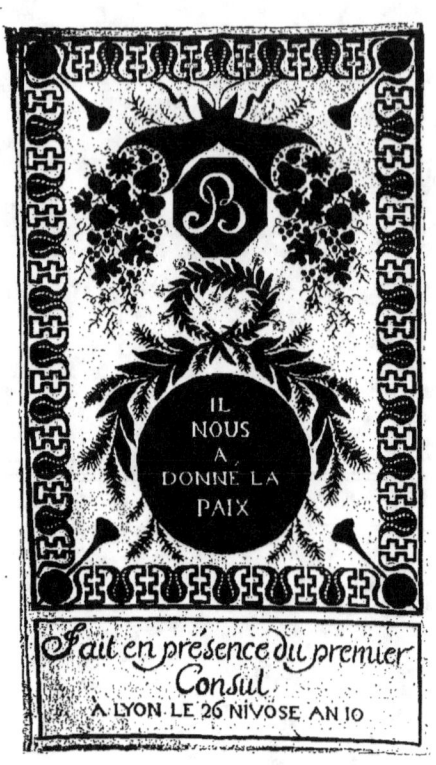

Fig. 12. — Consulat. — Ecran tissé velours noir, épinglé sur fond gris argent côtelé.
(*Collection de la Chambre de commerce de Lyon.*)

de même jusqu'à la fin du seizième siècle. A cette époque, l'art décline en Italie, versant aisément dans le tour de force et la profusion. Il semble que dans chaque production on cherche à placer tout ce que l'on a appris, d'où cette surabondance d'ornements, aboutissant à l'abus du détail, à l'habileté manuelle prédominant sur le goût et le bon sens de la période précédente : c'est pour l'Italie la décadence.

Fig. 13. — Consulat. — Tissu rappelant la campagne d'Égypte.
(*Collection de la Chambre de commerce de Lyon.*)

A partir de Louis XIV, une histoire de la décoration des tissus devient l'histoire même de l'industrie lyonnaise.

Bien avant le seizième siècle, Lyon avait un grand marché vers lequel accouraient les trafiquants du Sud, qui apportaient, entre autres produits, les tissus de l'Orient et des pays méditerranéens. Du Nord et de l'Est on venait s'y approvisionner.

Louis XI, dont l'esprit pratique cherchait à rendre la France industrielle indépendante des États voisins, décide, par un décret du 23 novembre 1466, l'établissement d'une manufacture royale de soie à Lyon. En même temps, il est vrai, le plus rusé de nos rois l'imposait extraordinairement; aussi le Consulat lyonnais accueillit-il froidement ce décret, qui laissait entrevoir la pensée de monopoliser la fabrication au profit de l'État. Dans la crainte de voir déposséder leur ville de deux de ses foires (sur quatre) au profit de Genève, les conseillers comprirent qu'il était prudent d'obéir, et l'on en passa par les exigences royales; ce qui n'empêcha pas d'ailleurs, peu après, Louis XI de décider le transport immédiat, à Tours, de tous les ouvriers avec leurs métiers, ce coûteux déplacement retombant en plus à la charge de Lyon (1470). L'institution est détruite par son auteur, mais le germe est jeté, la population lyonnaise, active, intelligente, ne

Fig. 13 bis. — Consulat. — Tissu rappelant la campagne d'Égypte.
(*Collection de la Chambre de commerce de Lyon.*)

se laisse pas abattre, ses foires lui restent et soutiennent les persistants. La Fabrique, privée de la protection royale, y gagne une plus complète liberté d'action.

## CONSULAT
(COLLECTION CHATEL ET TASSINARI)

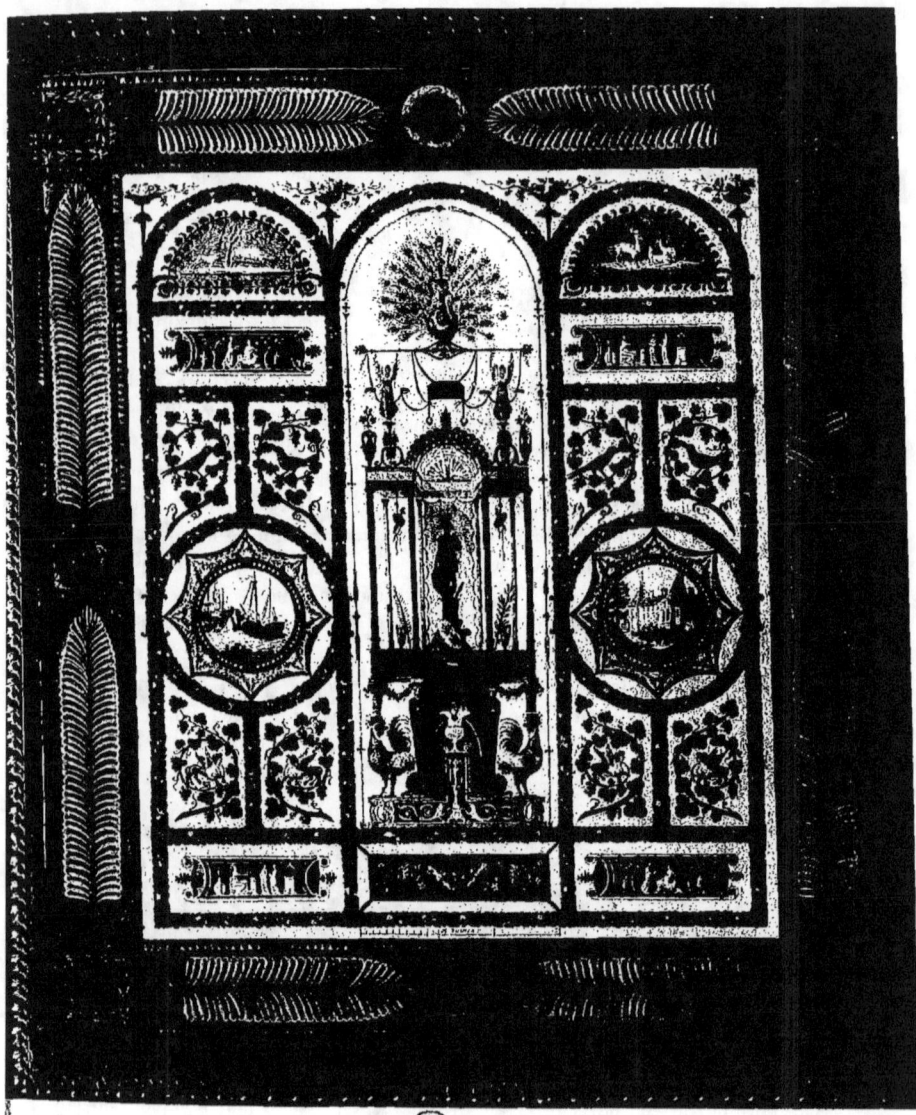

Maquette pour une tenture tissée et brodée.
Dessin de Bony.

Jusqu'à François Ier, Lyon lutte, mais reste tributaire des autres centres de production, tant français qu'italiens.

En 1536, une ordonnance royale affranchit de toute taille et impôts les tisseurs du royaume. Turquet et Naris, conseillés par un homme éminent, Mathieu Vauzelle, revendiquent le bénéfice de cette ordonnance, obtiennent des consuls lyonnais l'autorisation de monter des métiers et organisent enfin notre glorieuse industrie. En 1540, Lyon était déclaré entrepôt unique de toutes les soies étrangères qui entreraient en France.

Ce n'est pourtant qu'au dix-septième siècle que la fabrique lyonnaise prendra réellement son essor. L'honneur en revient en grande partie à un maître ouvrier, Claude Dangon. Praticien consommé, il imprime aux manufactures locales une direction nouvelle et féconde. Son nom mérite d'être inscrit au livre d'or de la fabrique à côté de ceux de Blache, Galantier, Bouchon, les Revel, Vaucanson, Philippe de la Salle, Bony, Jacquard. Henri IV donne à Dangon le privilège du métier à la tire qu'il a inventé.

Fig. 14. — Consulat. — Tissu rappelant la campagne d'Egypte.
(*Collection de la Chambre de commerce de Lyon.*)

Parallèlement, près des métiers qui se multiplient, le nombre des mûriers s'accroît, grâce à Olivier de Serres et à Laffémas sous Henri IV. L'élan est donné, la sériciculture française est constituée. En 1627, on comptait plus de 20 000 ouvriers tissutiers à Lyon.

Sous Louis XIV, un homme de génie, Colbert, affranchit définitivement la France de toute dépendance étrangère. En vain, ses prédécesseurs avaient essayé de refréner le luxe, leurs édits avaient été impuissants, l'argent passait la frontière au grand détriment de la fortune nationale. Colbert, lui, encourage tous les arts, toutes les industries de luxe. Bientôt les étrangers, hier encore nos fournisseurs, viennent s'approvisionner chez nous. La prodigalité des uns sert du moins la fortune des autres; l'argent reste.

Le style Louis XIV est pompeux, aussi fallut-il des étoffes en harmonie avec l'architecture et le meuble du moment. L'aspect général des compositions donne l'impression de détails plus grands que nature, de gros fruits, de grosses fleurs,

l'interprétation en étant d'ailleurs très réaliste. On introduit, en effet, le modelé remplaçant les à plat exclusivement employés jusque-là. La palette est extrêmement riche. Les motifs décoratifs sont le plus souvent juxtaposés en semis, sans liaisons d'ornements conventionnels, ils prédominent sur les fonds qui s'armurent peu à peu (1) : les tissus sont surtout des damas brochés.

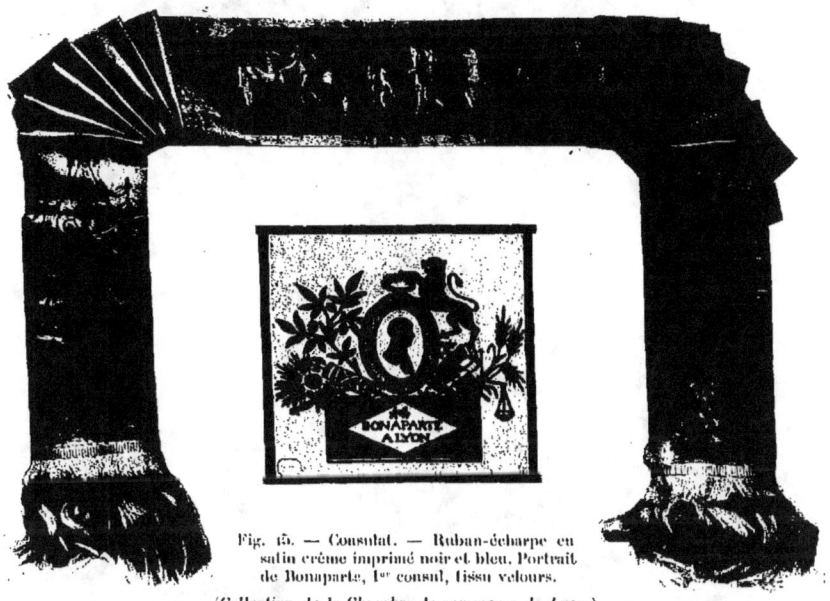

Fig. 15. — Consulat. — Ruban-écharpe en satin crème imprimé noir et bleu. Portrait de Bonaparte, 1er consul, tissu velours.
(*Collection de la Chambre de commerce de Lyon.*)

Chose curieuse à constater : à mesure que le roi vieillit, que son règne s'attriste, l'art au contraire s'égaie. La solennité de l'enseignement de Lebrun fait place peu à peu au charme brillant et plein de fantaisie d'une nouvelle école qui sera la gloire du dix-huitième siècle.

Il est bon aussi de constater que les produits artistiques d'Extrême-Orient importés par la Compagnie des Indes, grâce à la haute protection de M$^{me}$ de Maintenon, influencent les tendances naissantes à la fin du règne de Louis XIV.

La révocation de l'édit de Nantes (1685) interrompt un moment la prospérité de Lyon, non pas, comme on le croit généralement, en chassant les tisseurs qui appartenaient presque exclusivement à la religion catholique, mais en faisant émigrer les capitaux protestants, qui vont se réfugier en Angleterre, en Suisse et

---

(1) Un fond est dit armuré quand, au lieu d'être uni, il est compliqué d'une combinaison de fils.

## CONSULAT
(Collection Lamy et Gautier)

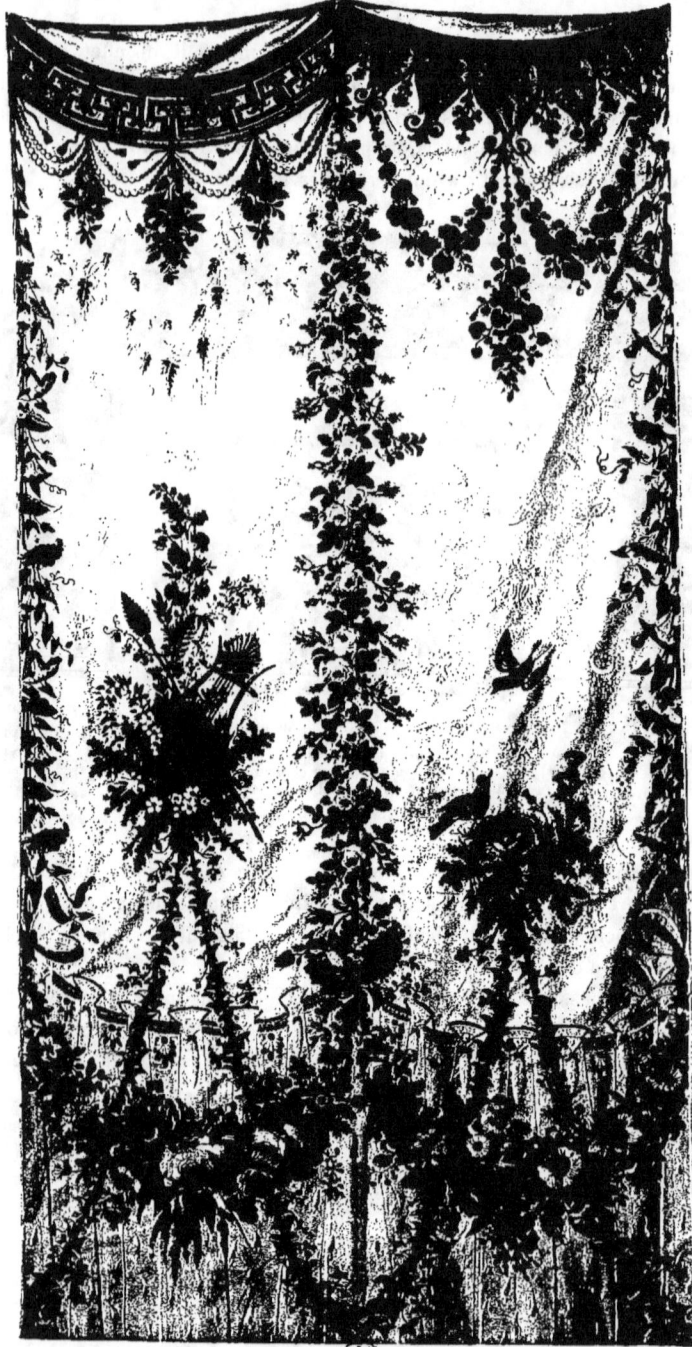

*Broderie or, argent et soies polychromes*
exécutée sur un fond de Tulle de Soie blanche appliquée sur Satin bleu.
Composition de Bony.

en Allemagne. Grâce à sa vitalité, Lyon se relève, et le dix-huitième siècle sera, malgré tout, la période la plus brillante de son industrie.

Sous Louis XV, le luxe se généralise, devient de plus en plus éclatant dans ses manifestations. A la mort de Louis XIV, la noblesse, affranchie de sa dépendance et rappelée au pouvoir par le Régent, se livre effrontément au plaisir; de son côté, le tiers état grandit, le commerce ayant conquis la richesse et l'importance à la bourgeoisie. Toute la masse est avide de jouir, et les industries de luxe en profitent.

Louis XV donne la grâce et l'élégance aux productions pompeuses de son prédécesseur. Trois femmes président aux nouvelles transformations: pour la reine Marie Leczinska, on introduit les fourrures, souvenir de son pays natal, dans la décoration des étoffes; Mme de Pompadour, grande actionnaire de la Compagnie des Indes, met en faveur les dessins chinois; pour Mme Du Barry on fabrique des tissus semés de bouquets très réalistes, dans une ordonnance de lignes verticales ondulées. Le détail floral se rapproche des proportions du modèle nature; dans presque tous les tissus entrent l'or et l'argent. Suivant les fantaisies de la mode, les plumes, les

Fig. 16. — Consulat. — Ecran-décor broché, soies polychromes (simili bronze) sur satin crème.
(Collection de la Chambre de commerce de Lyon.)

Fig. 17. — Portraits de Napoléon.
(Collection de la Chambre de commerce de Lyon.)

rubans, les dentelles, les attributs champêtres, les rocailles, sont employés tour à tour. Toutefois, la vraie caractéristique du style Louis XV est dans cette ordonnance de lignes verticales ondulées avec cette apparence grandeur nature du détail floral.

Sous Louis XVI, le dessin s'affine encore. Tout devient précieux, joli, mince, un peu mièvre, disons-le. A l'ordonnance de lignes ondulées, succède la ligne verticale rigide semée des mêmes bouquets, des mêmes fleurs, mais plus grêles, de dimensions moindres. La découverte récente des trésors de Pompéi passionne les artistes, et des lignes d'architecture viennent s'allier à l'ornement réaliste. Dans la disposition générale, le fond prend une plus grande importance à mesure que le décor devient plus menu, et cette remarque est encore plus sensible si nous comparons les tissus de l'époque Louis XVI à ceux de l'époque Louis XIV. Tous les accessoires des idylles champêtres apparaissent dans les étoffes; instruments aratoires, houlettes, cages d'animaux, toute la berquinade du Petit Trianon.

Fig. 18. — Empire. — Brocart or, argent et sorbec, sur fond satin rouge. — Salle du Trône, à Versailles. — Exécuté par Grand frères.
(*Collection de la Chambre de commerce de Lyon.*)

Mais, à côté de ces jolies choses, un artiste pourtant, prestigieux, le plus complet de tous ceux qui travaillèrent à Lyon, donne à la fabrique un éclat extraordinaire. Philippe de la Salle demeure la personnification de l'art pour l'industrie de la soie. Associé aux Pernon, il perfectionne tout : technique, composition, exécution ; son œuvre est complète, si puissante qu'encore de nos jours les meilleurs d'entre les fabricants ne savent mieux faire que de reproduire ses merveilleux tissus, qui restent le grand modèle, l'inépuisable source.

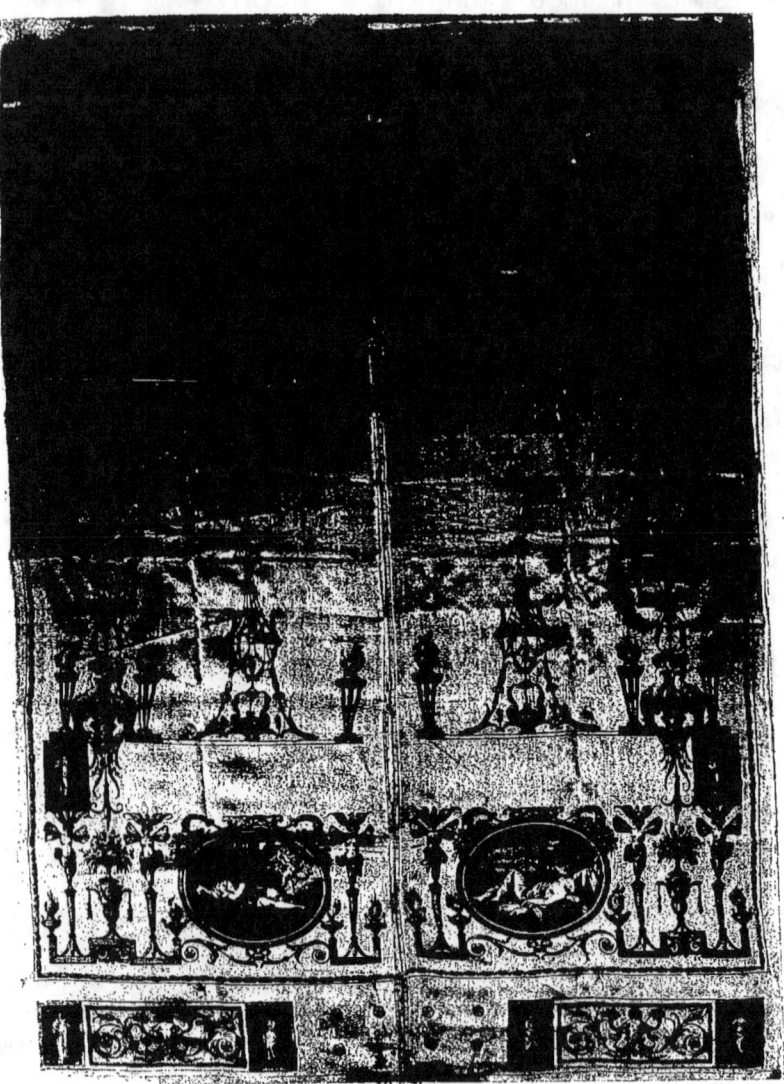

**ÉPOQUE DU CONSULAT**

Petit gilet imprimé en noir sur fond satin vert Nil.

(Collection du Musée historique des tissus de Lyon.)

La partie rétrospective de l'Exposition centennale a été installée par les soins de MM. Chatel et Tassinari, Hamot et C<sup>ie</sup>, Lamy et Gautier. Des vitrines particulières leur avaient été données à cet effet et chacun d'eux y avait transporté les plus intéressants matériaux dix-huitième siècle, de leur propre collection.

L'art élégant de Louis XV, l'art mince, mais si exquis de Louis XVI, y voisinaient, admirablement présentés par ces spécialistes du goût ; le but que se proposait la direction générale des Musées centennaux a été réalisé par eux avec un entier succès. L'ensemble de cette exhibition donnait d'une façon complète l'idée de cette perfection industrielle et artistique à laquelle la fabrique lyonnaise était arrivée au dix-huitième siècle, l'œuvre du grand Philippe de la Salle couronnant la glorieuse carrière de la période française sous l'ancien régime.

Fig. 19. — Empire. — Lampas fond jaune et compartiments violets, brochés de fleurs soies polychromes. — Petit salon de l'impératrice Joséphine à Versailles. — Exécuté par Grand frères.

(*Collection de la Chambre de commerce de Lyon.*)

L'intérêt de la partie contemporaine n'avait pas à être amoindri par cette exhibition, évidemment plus suggestive pour qui ne fait pas entrer en ligne de compte les conditions spéciales du travail et de la consommation avant et après la Révolution. Les clients de l'ancien régime avaient tous les affinements des fins de race et l'insouciante prodigalité des classes privilégiées, riches par droit de naissance.

Quelle différence entre la situation du fabricant au dix-huitième siècle, alors que les encouragements lui venaient de cette société raffinée dont le goût ne marchandait pas, et celle qui lui est faite par la société nouvelle, imposant la terrible préoccupation du bon marché.

Parallèlement, les producteurs d'antan avaient, avant tout, l'orgueil de la bonne façon et du beau. La fabrication supérieure était entretenue à Lyon par une législation sévère du travail. Maîtrises et jurandes veillaient à l'observation stricte des règlements, interdisant sous peine de déchéance, d'amendes considérables, du carcan même, toute malfaçon. Il n'en est plus ainsi après 1791 : à partir de cette époque le travail est libre, la clientèle tout autre, la concurrence acharnée.

Quelle était avant 1791 la situation des ouvriers en soie ? On en distinguait deux catégories : l'une, appelée la communauté, comprenait l'apprenti, le compagnon, le maître ouvrier, ayant à leur tête deux maîtres gardes, élus par eux, chargés de veiller à l'observation des règlements et de juger les différends s'élevant entre les divers membres de la communauté ; l'autre groupait les employés subalternes, domestiques au service de la communauté, qui, en aucun cas, ne pouvaient arriver à la maîtrise.

Fig. 20. — Empire. Velours ciselé bleu clair, décor lamé or à la couronne impériale. Mobilier impérial. Exécuté par Chuard.
(Collection Lamy et Gautier.)

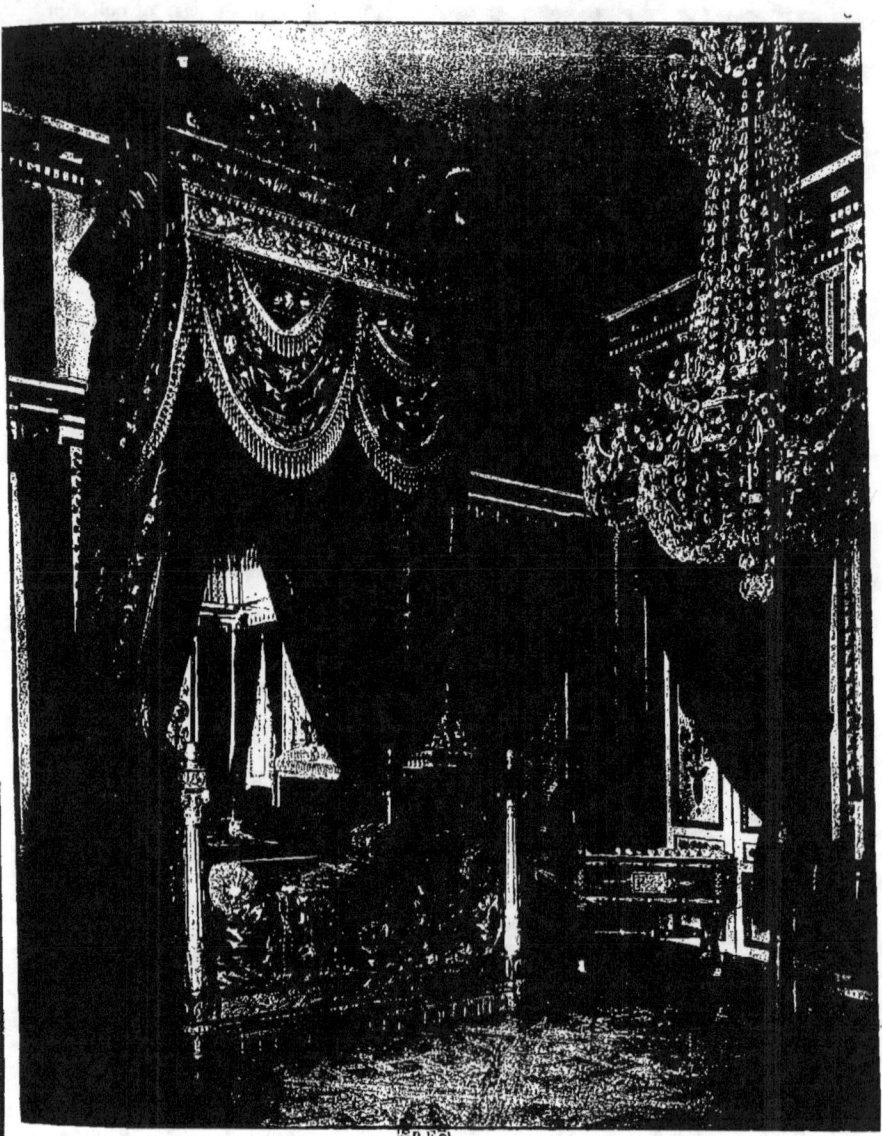

**CHAMBRE DE NAPOLÉON I<sup>er</sup>, A FONTAINEBLEAU**

Le velours chiné de tenture est décoré d'un treillage de lauriers fleuris. Il est bordé d'une bande également en velours chiné décoré de guirlandes de roses.
Le Musée historique des tissus de Lyon exposait un spécimen de la tenture.

L'apprentissage, commencé vers quatorze ans, durait en moyenne cinq ans passés chez le même maître à des conditions stipulées à l'avance par un contrat. Un examen sur les ressources du métier, l'exécution d'un chef-d'œuvre, une aune d'étoffe de sa spécialité, et le paiement d'un droit qui varie suivant les époques, faisaient admettre l'apprenti au grade de compagnon.

Le compagnonnage durait deux ans, que l'intéressé pouvait passer chez différents maîtres. Pour changer d'atelier il devait terminer la pièce commencée, régler les avances qu'on avait pu lui faire, et prévenir un mois à l'avance. Un examen analogue à celui de l'apprentissage et le paiement d'un nouveau droit lui permettaient d'obtenir sa lettre de maîtrise et alors de monter un atelier.

Les droits élevés, une fois payés, faisaient que l'ouvrier restait à Lyon et là était le but de ces droits successifs.

Au dix-septième et au dix-huitième siècle, pouvaient seuls faire partie de la communauté les Lyonnais d'origine. Les enfants des maîtres bénéficiaient de privilèges particuliers : durée moindre de l'apprentissage et du compagnonnage, exonération d'une partie

Fig. 21. — Empire. — Lampas fond bleu, décor jaune. Palais de Meudon. — Exécuté par Grand frères.
(*Collection de la Chambre de commerce de Lyon.*)

Fig. 22. — Empire. — Satin blanc, broché or.
Mobilier impérial. — Exécuté par Chuard.
(Collection Lamy et Gautier.)

des droits de passage d'une classe dans une autre, etc. Les filles apportaient en dot à leurs maris les mêmes avantages.

Les maîtres ouvriers ne pouvaient avoir que quatre métiers. On obtenait ainsi une égalité presque absolue, tous étant passés par les mêmes épreuves et ayant la même situation. Le roi accordait pourtant parfois aux inventeurs le droit de monter plus de quatre métiers pour exploiter eux-mêmes leur découverte, mais c'était là une exception.

Quand une pièce était terminée, elle était portée au Bureau. Les maîtres gardes l'examinaient, contrôlaient sa bonne façon. En queue et en tête de la pièce étaient tissées deux tirelles portant les initiales de l'ouvrier, son surnom de compagnonnage en toutes lettres avec sa marque particulière, au-dessous le nom et la qualité de l'étoffe, le nombre de portées dont la chaîne était composée. Le maître marchand y ajoutait d'autres mentions; enfin les maîtres apposaient l'empreinte, « Bureau de visite des étoffes de soie de la manufacture de Lyon. »

Il était interdit aux maîtres ouvriers de s'associer entre eux, de même aux maîtres marchands de s'associer aux

COLLECTION DE LA CHAMBRE DE COMMERCE DE LYON

Époque Empire.

Satin blanc broché or et soies polychromes.  Satin bleu broché d'or.
Chambre à coucher de Napoléon aux Tuileries.  Salle des Maréchaux aux Tuileries.
Exécuté par Grand frères.  Exécuté par Grand frères.

maîtres ouvriers. On empêchait ainsi le canut (1), en général, de sortir de sa situation.

Pour soutenir le bon renom de la manufacture lyonnaise et l'obliger à rester industrie de luxe, en perpétuant la perfection du travail, de dures obligations étaient imposées à la fabrique : telle la défense absolue de faire aucun mélange à la soie, de se servir d'or faux, de tisser des étoffes sur une autre largeur que celle réglementaire de 11/24 de l'aune, de fabriquer un tissu autre que celui de sa spécialité, etc., etc.

En 1791, Louis XVI, pressé par l'opinion, supprime maîtrises et jurandes et le travail devient libre.

## Période de 1800-1900.

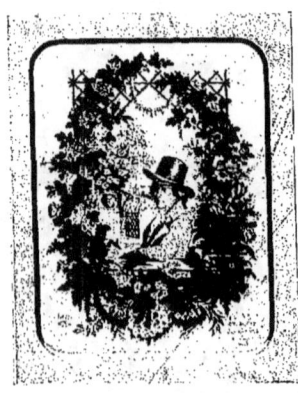

Fig. 23. — Portrait de Bony (2).
Tissé par Reybaud en 1854.
(Collection de la Chambre de commerce de Lyon.)

On dit généralement que le dix-neuvième siècle a été peu inventif en art décoratif et qu'il n'a pas eu de style caractérisé, exception faite, toutefois, pour la période de l'Empire. Peut-être serait-il plus juste de dire que l'éloignement n'est pas encore suffisant pour que nous puissions dégager de l'immense production du siècle son côté génial.

Peut-être aussi pourrait-on, envisageant la question sous un autre jour, voir dans l'œuvre du dix-neuvième siècle les manifestations normales et progressives de l'état de choses consécutif à la Révolution. La Révolution, préparée par l'esprit philosophique du dix-huitième siècle, entraîne l'obligation d'une économie tout autre en créant un monde nouveau. L'art de ce monde et plus particulièrement son industrie artistique devaient passer par les phases habituelles d'imitation et d'adaptation, puis d'analyse et d'affranchissement, pour arriver à sa forme particulière et définitive.

C'est la loi commune à toutes les périodes d'évolution, qu'avant de devenir créatrice, chaque civilisation prend d'abord à celles qui l'ont précédée tout ce qui répond à ses besoins. L'art arabe rayonne au Moyen Age ; à l'aurore de la Renaissance, l'art italien le copie pour satisfaire les goûts de luxe des croisés, et, tandis

---

(1) Canut, nom donné aux ouvriers tisseurs en soie.
(2) Bony, né à Givors, mort à Lyon en 1825 ; peintre et fabricant de soieries, professeur à l'Ecole des beaux-arts de Lyon. Il excella particulièrement dans les soieries.

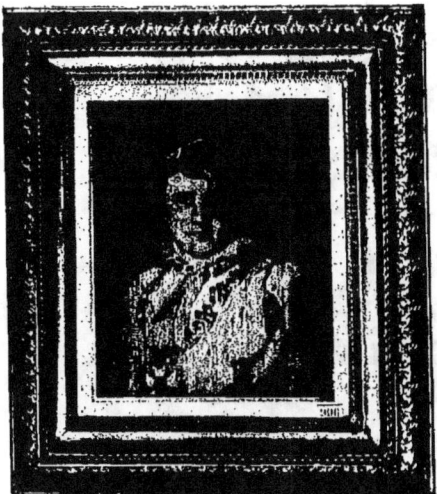

Fig. 24. — Empire. — Portrait de Napoléon I<sup>er</sup>, empereur. Velours Grégoire.
(*Collection de la Chambre de commerce de Lyon.*)

que l'intransigeance religieuse des continuateurs de Mahomet arrête l'essor de la brillante fantaisie arabe, l'Occident s'affranchit de son influence ; puis, retrempant son inspiration dans l'antique, évolue vers une conception artistique plus conforme à son propre génie, et enfin crée à son tour.

L'Exposition centennale de la Classe 83 nous permet de constater des phases analogues de copie et d'adaptation, marquant la marche en avant du monde né de la Révolution, vers sa période d'affranchissement et de création, période à laquelle il nous paraît que nous sommes arrivés actuellement.

L'art du tissu est peut-être de tous les arts industriels celui qui permet le mieux d'étudier les évolutions de la décoration : les documents sont incomparablement plus nombreux, le Musée de la Chambre de commerce de Lyon n'en possède-t-il pas à lui seul plusieurs centaines de mille ? D'autre part, si le temps ajoute aux tissus le charme de sa patine, ce qui est incontestable, l'étude de leur technique et de leur exécution n'en reste pas moins relativement plus facile et plus sûre que dans toute autre branche d'industrie artistique, tout maquillage de restauration étant impossible à dissimuler dans un tissu.

MM. Bouvard et Burel, Chatel et Tassinari, Lamy et Gautier,

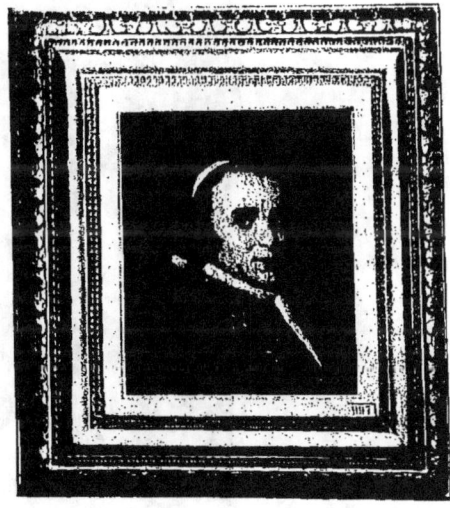

Fig. 25. — Empire. — Portrait de Pie VII. Velours Grégoire.
(*Collection de la Chambre de commerce de Lyon.*)

Empire. — Satin rouge, broché or, argent et sorbec.
Salle de la Légion d'honneur aux Tuileries. — Exécuté par Grand frères.
(*Collection de la Chambre de commerce de Lyon.*)

Albert Martin, Piotet et Roque ont fourni les matériaux rassemblés pour l'Exposition centennale de la Soierie. Nous n'avons eu qu'à puiser parmi tant de documents conservés pieusement et toujours plus nombreux de générations en générations dans les archives de ces maisons, des plus considérables de la

Fig. 27. — Empire. — Petit tapis satin blanc, lancé, soies polychromes.

(*Collection Piotet et Roque.*)

fabrique lyonnaise. Toutes d'ailleurs ont leur trésor particulier que leur envieraient bien des institutions officielles : c'est là leur plus merveilleux outil, là que leur science d'industriel-artiste se retrempe et prépare l'avenir.

M. l'administrateur du Garde-Meuble a bien voulu, lui aussi, mettre à notre disposition quelques beaux spécimens.

Fig. 26. — Empire. — Tissu pour sièges. — Satin blanc, décor velours coupé jaune. — Ancien fonds Lemire.

(*Collection Lamy et Gautier.*)

Nous allons passer en revue la période qui s'étend de 1791 à nos jours et étudier les évolutions successives de la décoration des étoffes pendant la Révolution et tout le dix-neuvième siècle.

Nous avons dit que les conditions de travail et de consommation furent tout autres après 1791. Le travail n'est plus soumis aux réglementations des maîtrises, il est libre. Quant à la clientèle, elle s'est démocratisée ; les ressources dont elle dispose étant moindres ne permettront plus aux producteurs la richesse de l'ancien décor. La manufacture va s'ingénier à produire à bon marché.

Il est à peine besoin de dire que, pendant la tourmente révolutionnaire, la production s'arrête presque complètement. Le nombre des métiers à Lyon tombe à 2 000, de 18 000 qu'il était en 1787, et il en sera ainsi jusqu'au Consulat.

Conséquence des idées du moment, toute recherche tend vers la tradition antique des républiques grecque et romaine. Les fouilles faites à Herculanum et à Pompéi, qui avaient déjà impressionné les artistes sous Louis XV et Louis XVI, vont aider encore davantage ceux de la République. La tendance s'affirme d'autant plus que l'art trouve en David un chef d'école autoritaire, imposant sa manière de voir. Cette direction presque unique des arts donne à l'ensemble une homogénéité très caractérisée, si bien que le style en est absolument classé. En quelques mots on peut le définir : c'est une copie, ou mieux une adaptation, des ressources décoratives de l'antique.

Fig. 28. — Empire. — Petit tapis satin rose, broché or.
(*Collection Piotet et Royne.*)

Empire. — Tissu fond cannetillé vert, trame jaune avec panneaux camaïeu gris argent. Ancien fonds Lemire.
(Collection Lamy et Gautier.)

Dans le tissu, on s'inspirera du décor mural gréco-romain, mélange de lignes d'architecture et d'éléments réalistes. Toute la technique artistique du style « Empire » tient dans ces mots (*fig.* 8, 9, 10).

Au point de vue industriel, par suite de la division de la fortune, du nivellement des conditions, il s'agira moins de créer des produits somptueux que d'arriver à les mettre à la portée du plus grand nombre.

Une des conséquences de cette préoccupation sera l'usage de plus en plus fréquent de la broderie. La raison en est facile à discerner : le montage d'un métier de façonné

Fig. 29. — Modèle d'essai de broderie or, pour la robe de l'impératrice Joséphine.
(*Collection de la Chambre de commerce de Lyon.*)

entraîne une mise de fonds souvent considérable et nécessite un métrage suffisant pour récupérer les frais. La broderie, au contraire, permet de les limiter. On s'en sert dans le costume autant que dans l'ameublement. A aucune époque le métier, sinon l'art du brodeur, n'a été poussé à cette perfection. La variété de la matière employée est inouïe à côté de l'extrême délicatesse de l'exécution même. L'extraordinaire broderie de Bony exposée par M. Lamy, de Lyon, nous montre un exemple remarquable de cette virtuosité du brodeur (1).

Le brodeur se sert de tout, soies et métaux précieux, sous toutes les formes, applications de tissus unis, façonnés, imprimés, peints, applications de dentelles plus ou moins surbrodées, applications de plumes ou de peaux, etc.

Les tissus unis, pour la même raison de bon marché, sont en grande faveur; des bordures plus ou moins riches, tissées ou brodées, les accompagnent. L'Exposition centennale en montrait une collection importante.

Fig. 30. — Dessin original de Bony.
Projet de la robe et du manteau de l'impératrice Joséphine, pour la cérémonie du sacre.
(*Collection de la Chambre de commerce de Lyon.*)

Par suite de la liberté du travail et de la suppression des règlements anciens,

(1) Voir la planche hors texte.

on fabrique à Lyon beaucoup de tissus jusque-là prohibés : tissus imprimés, mélangés, de largeurs variables, tissés d'or faux, etc. Le fil étant plus ténu, le décor prend une apparence plus sèche, l'étoffe elle-même a moins de main.

En ameublement, on fabrique quantité de damas et de lampas à composition plus ou moins pompéienne. La coloration en est plus éteinte sous le Consulat (*fig.* 10, 11), plus montée de ton sous l'Empire. Dans les ameublements officiels, le chêne et le laurier figurent le plus souvent. On y trouve également la fritillaire ou couronne impériale, le lierre, l'abeille, etc. Les ordonnances architecturales, losangées et rosées sont surtout employées. Il serait injuste de ne pas citer les noms de deux associés architectes : Percier et Fontaine,

Fig. 31, 32. — Empire. — Tissus pour sièges. Velours imprimés.
Fabrication du Nord.
(*Collection du Garde-Meuble.*)

Fig. 33. — Empire. — Semis d'abeilles or sur fond vert.
Cabinet de Napoléon au château de Saint-Cloud. — Exécuté par Grand frères.
(*Collection de la Chambre de commerce de Lyon.*)

officiellement chargés de la décoration des palais impériaux. On retrouve leur art dans toutes les manifestations de l'époque (*fig.* 18, 19, 20, 21, 22, etc.).

Écran broché polychrome, tissé en l'honneur des alliés, décoré des écussons de France, Prusse, Autriche et Russie.

(Collection de la Chambre de commerce de Lyon.)

Nous ne pouvons signaler toutes les tentatives faites en fabrication; l'une d'elles pourtant mérite d'autant plus d'être mentionnée que l'on crut un moment à son succès durable, et que la Direction des Beaux-Arts s'en émut fortement. Nous voulons parler des velours Grégoire. Le secret de leur exécution a malheureusement été perdu, ne survivant pas à l'inventeur, qui, lui-même, n'arriva jamais à rendre son invention industriellement pratique. Théoriquement, la technique en paraît simple en somme, mais le tour de main indispensable à sa réussite est resté mystérieux. Sur un satin initial, sept ou huit fois plus grand que le velours final, était peint le sujet à représenter; on parfilait alors ce satin et l'on tissait en velours sept ou huit spécimens du motif en prenant un fil sur sept ou huit, suivant la proportion de l'embuvage. Le charme précieux des tissus ainsi obtenus est extrême (*fig.* 24, 25).

A côté de ces velours tissés, d'autres, ayant évidemment la prétention de les imiter, eurent également un moment de faveur, tels les velours Richard, tissés à Lyon (*fig.* 15), et ces autres velours imprimés fabriqués surtout dans le Nord (*fig.* 31, 32).

Fig. 34. — Restauration. — Satin blanc broché or et soies polychromes. Mobilier de la duchesse d'Angoulême au château de Saint-Cloud. — Ancien fonds Lemire
(*Collection Lamy et Gautier.*)

Au commencement du dix-neuvième siècle, la fabrique lyonnaise se ressaisit et reconstitue son industrie et son commerce. En 1811, on compte déjà 13000 métiers. Toutefois, malgré ce regain de prospérité, le rendement des affaires est peu brillant, à tel point que l'on se demande si le changement des conditions de travail a bien été un réel progrès. Un haut sentiment d'honneur commercial hante aussi les esprits : il répugne aux Lyonnais de fabriquer des tissus de second ordre. Ils ont dans le sang l'orgueil du bien faire, et nous avons parlé plus haut de ces règlements sévères peu à peu établis pour satisfaire ces beaux sentiments. Les exagérations même de cette législation n'avaient-elles pas été une des causes de la prospérité de la fabrique au dix-huitième siècle, entretenant son bon renom, sa réputation d'industrie de luxe? La liberté du travail a donné lieu aux tromperies, aux malfaçons résultant d'une concurrence étrangère de plus en plus acharnée. Aussi, peu à peu, reviendra-t-on à quelques mesures d'ordre intime, revendiquées par l'opinion.

Par une loi de 1806, le principe d'une hiérarchie est rétabli; la direction de la communauté est confiée au maître-marchand; la direction de l'atelier est laissée au maître-

Fig. 35. — Restauration. — Satin blanc, décor de fleurs stylisées et d'attributs, soie jaune, avec guirlandes et couronnes de fleurs nature, soies polychromes. — Ancien fonds Lemire.

(*Collection Lamy et Gautier.*)

Écran broché polychrome, tissé en l'honneur des alliés,
décoré des portraits d'Alexandre I<sup>er</sup>, François II, Frédéric-Guillaume,
28 septembre 1815.

*(Collection de la Chambre de commerce de Lyon.)*

ouvrier propriétaire des métiers, dont le nombre n'est plus limité; l'atelier reste familial; la matière première est fournie par le fabricant. Par ailleurs, on institue le livret d'acquit comme moyen de crédit pour le chef ouvrier et le Conseil des prud'hommes, réminiscence de l'ancien bureau des maîtres-gardes.

La lutte pour le bon marché persiste quand même; les fabricants demandent des mesures protectrices de toutes sortes. Il est difficile de savoir ce que serait devenue la glorieuse fabrique lyonnaise sans l'heureux événement qui, à cette époque, révolutionne son industrie et lui permet de lutter efficacement avec la concurrence.

La mécanique Jacquard, réalisant une économie considérable de main-d'œuvre, va permettre de remettre à la mode les tissus façonnés, en les produisant à des prix jusqu'alors inconnus. A un attirail compliqué de pédales et de cordages, Jacquard substitue un mécanisme aussi simple qu'ingénieux, au moyen duquel un seul ouvrier peut exécuter les étoffes les plus somptueuses.

Jacquard est né à Lyon en 1752. Fils d'un maître ouvrier, pendant son enfance il tire le lac (1). A cette dure besogne, sa santé s'altère au point qu'il est obligé de quitter le métier pour ne le reprendre qu'à la mort de son père, auquel il succède. Seul, il s'instruit, hanté de l'espoir d'améliorer un jour le sort des malheureux tireurs de lacs. Ses recherches, autant que son inexpérience commerciale, amènent en peu de temps sa ruine.

Malgré ses déboires, la mécanique le préoccupe toujours, et en 1801 il expose une

Fig. 36. — Restauration. — Satin rouge, broché or avec médaillon camaïeu rose. Mobilier officiel. — Ancien fonds Lemire.

(Collection Lamy et Gautier.)

(1) Lac, corde qui, à l'aide d'un anneau, faisait lever le fil de chaîne.

Fig. 37. — Restauration. — Satin rouge, broché or avec médaillon réservé, fond argent, broché soies polychromes. — Ancien fonds Lemire.
(Collection Lamy et Gautier.)

première machine qui lui vaut d'être appelé à Paris par Carnot, et d'obtenir, grâce à cette haute protection, une petite situation au Conservatoire des Arts et Métiers. Là il pourra achever son œuvre, réaliser sa mécanique, application ingénieuse des inventions de Vaucanson et de Bouchon. Incompris d'abord, persécuté même, Jacquard triomphe enfin. Sa découverte convenait trop bien aux besoins de l'époque pour qu'il en fût autrement. Outre l'économie énorme qu'elle permettait dans le prix de revient, elle délivrait des milliers d'hommes, de jeunes enfants, du supplice d'un métier extrêmement pénible, où tous contractaient des infirmités et même des difformités physiques. Déjà, en 1813, on compte un grand nombre de mécaniques Jacquard à Lyon. Cependant, ce n'est que sous la Restauration que son emploi s'en généralisera. En 1819, Jacquard est décoré. Disons à sa louange que constamment il refuse d'aller monter ses métiers à l'étranger. Il meurt à quatre-vingt-deux ans à Oullins, banlieue lyonnaise, où il avait acheté une petite maison, et où il avait été nommé conseiller municipal par ordonnance de Charles X.

« *Jacquard n'a entrepris les recherches qui ont amené sa merveilleuse découverte que stimulé par l'émotion douloureuse que lui cau-*

COLLECTION BOUVARD ET BUREL

Velours Grégoire.
Portrait de la Duchesse d'Angoulême.

*sait la vue et le souvenir des fatigues imposées à l'ouvrier par le lourd métier d'autrefois; sa science est issue de sa conscience, son génie est sorti de son cœur. »*

Nous ne doutons pas que M. Edouard Aynard, président d'honneur de la Chambre de commerce de Lyon, ne nous excuse de lui emprunter ces derniers mots qui résument si éloquemment la vie d'un homme modeste par l'origine et

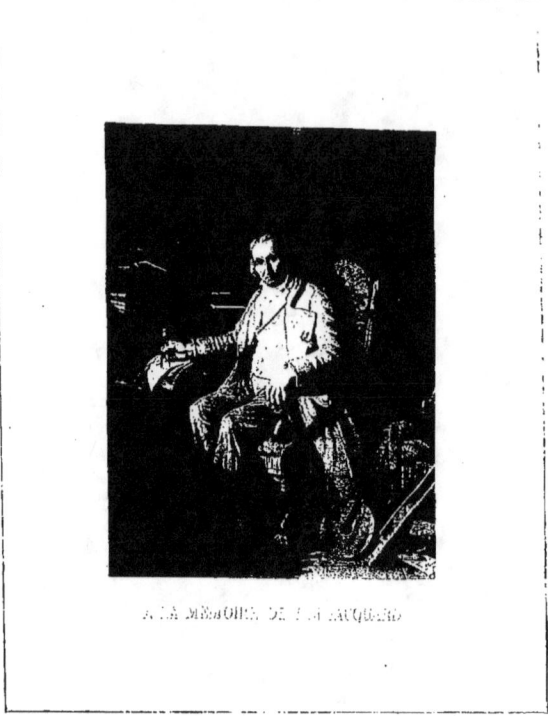

Fig. 38. — Portrait de Jacquard, tissé par Carquillat,
d'après le tableau de Bonnefond.
*(Collection de la Chambre de commerce de Lyon.)*

le caractère, un des plus grands par les conséquences économiques et bienfaisantes de son œuvre.

A Lyon la mécanique Jacquard a été le principe d'une prospérité inouïe, dont nous trouvons la preuve dans l'accroissement constant du nombre des métiers.

Le tableau que nous donnons ici a été relevé rigoureusement par la *Société pour le développement du tissage*, à Lyon.

Le nombre des métiers, qui était en 1800 de 5800, est

| En 1811 de 12700, | En 1833 de 31 083, |
|---|---|
| 1815 de 20 000, | 1834 de 25 000, |
| 1818 de 16 500, | 1836 de 36 000, |
| 1820 de 27 000, | 1847 de 66 000, |
| 1825 de 30 000, | 1848 de 50 000, |
| 1826 de 18 000, | 1861 de 116 000, |
| 1830 de 31 000, | 1872 de 120 000. |

A partir de cette époque, le tissage mécanique prend de l'extension. La production ne diminue pas, bien au contraire, mais elle ne peut plus être évaluée par le nombre de métiers.

*<br>* *

Fig. 39. — Petit tissu décoré de croix sortant de nuages, symbolisant la Restauration.
(*Collection de la Chambre de commerce de Lyon.*)

En possession d'un instrument incomparable, la fabrique retrouve dès 1815 sa supériorité industrielle et commerciale.

Au point de vue de l'art, la Restauration marque une nouvelle phase de cette période d'imitation des arts disparus. Bien entendu, on ne veut plus rien qui rappelle l'Empire; le rêve serait de reprendre la vie au point où l'avaient laissée les émigrés au moment de la Révolution, mais la fabrique s'est déshabituée des formules qui avaient fait la gloire des dix-septième et dix-huitième siècles. L'école davidienne, depuis un quart de siècle, a travaillé dans une tout autre voie; aussi ce brusque retour en arrière ne trouve-t-il plus d'artistes préparés à satisfaire les tendances du jour.

D'autre part, la Restauration n'a pas la bonne fortune de trouver son grand artiste dirigeant, son David, chargé de régler le luxe servant de cadre à la majesté officielle.

La clientèle se divise en deux classes : le grand monde, celui de la cour, et le beau monde, celui des parvenus de la fortune. Le grand monde c'est la noblesse retour d'exil, où elle a subi vingt-cinq ans de cruelles privations. Ajoutons que le monde a marché. Une des conséquences de la Révolution fait

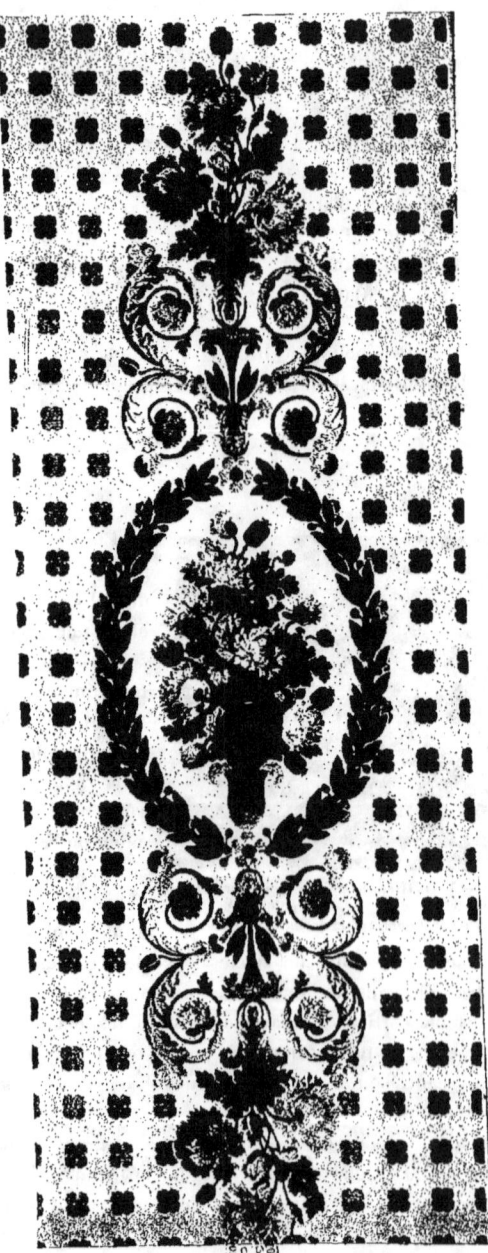

Restauration. — Satin blanc broché or et soies polychromes.
Mobilier de la duchesse d'Angoulême. — Exécuté par Grand frères.
(Collection Chatel et Tassinari.)

— 39 —

que la noblesse n'est plus la classe privilégiée ayant, par atavisme, cet affinement du goût et cette désinvolture dans la dépense qui provenaient justement de ces privilèges dérivant des droits de naissance. Lorsque la royauté est rétablie, elle l'est sur de nouvelles bases; elle n'est plus absolue; le roi gouverne avec le contrôle d'un Parlement; il n'a plus le droit de puiser indéfiniment dans les caisses de l'Etat; partant, ceux qui vivaient des générosités royales n'ont plus à compter sur elles. Le beau monde, celui des parvenus de la finance et du commerce, n'a pas encore l'éducation raffinée indispensable au goût, il n'a pas non plus perdu l'habitude de compter, d'ailleurs il a les yeux tournés vers la cour.

Fig. 40. — Petit tissu décoré de girafes, rappelant celle offerte à Charles X.
(Collection de la Chambre de commerce de Lyon.)

Tous les désirs d'un roi vieux et malade, de revenir à l'art charmant de sa jeunesse, n'aboutiront qu'à mêler à la gracilité de certains détails le besoin d'asseoir sa fatigue dans de solides meubles d'acajou. Dans la décoration des tissus, le mélange de lourdeurs et de motifs grêles caractérise les quelques manifestations spéciales de cette époque (fig. 35, 36, 37).

Mieux que des goûts de la clientèle, le mouvement artistique reçoit son impulsion de cette poussée particulière désignée sous le nom de *romantisme*. Le romantisme est une transformation complète de la compréhension du beau. Jusque-là le beau résidait dans la perfection de la forme, dans l'élévation de sentiments surhumains, avec

Fig. 41. — Tissu décoré d'un semis de lauriers avec le chiffre 221. — Evocation de la réélection des 221 députés protestataires du ministère Polignac, en 1829.
(Collection de la Chambre de commerce de Lyon.)

son expression la plus complète dans l'art et la littérature désignés sous le nom

Fig. 42. — Portraits des principaux députés protestataires du ministère Polignac en 1829.
(*Collection de la Chambre de commerce de Lyon.*)

de classiques, uniquement étudiés. La nouvelle école se demande si la vérité scientifique et historique, l'étude des passions livrées à l'influence des milieux, le réalisme enfin, ne créent pas une nouvelle forme d'art autrement intéressante que la forme allégorique. Par suite on n'étudiera plus exclusivement le classique, mais toutes les manifestations de l'esprit humain de toutes les époques et de tous les pays. Une des conséquences les plus immédiates sera l'étude approfondie de l'histoire, non plus au seul point de vue dynastique et politique, mais aussi au point de vue des progrès intellectuels et scientifiques. De cette nouvelle direction des études naîtra le désir de reconstitution du passé.

Ce mouvement se fait sentir dès Louis XVIII. La duchesse de Berry qui, avec sa jeunesse et sa grâce, apporte un peu de joie à la cour, cherche dans les fêtes qu'elle donne à suivre les idées qui préoccupent les artistes et les littérateurs contemporains. Aux bergerades de Trianon, aux ballets symboliques des dix-septième et dix-huitième siècles, elle fait succéder des mascarades historiques : telle, par exemple, cette

Fig. 43. — Tissu représentant Vaneau sur les barricades.
(*Collection de la Chambre de commerce de Lyon.*)

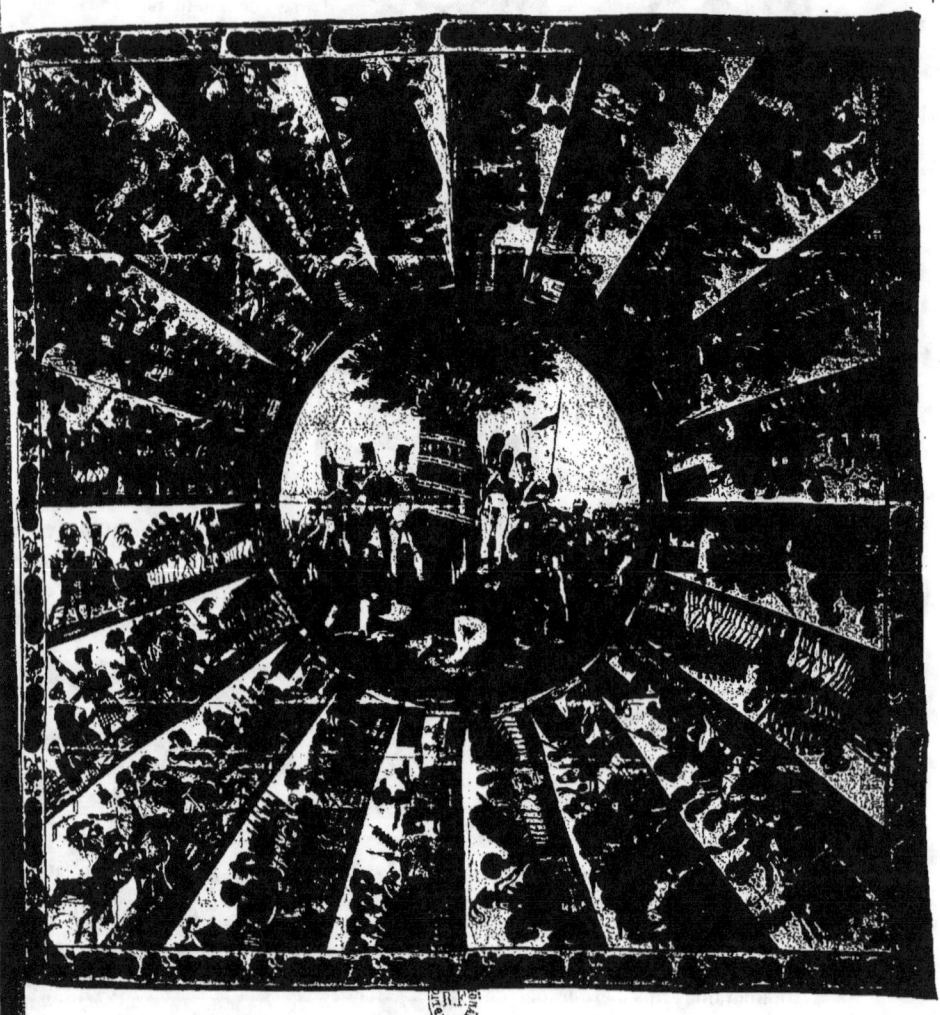

**TISSU IMPRIMÉ EN 1818**

Curieux mouchoir de soie imprimé, décoré dans le goût d'Épinal. Au centre, dans un médaillon bordé de lauriers : glorification de l'armée française. Autour du médaillon central, rayonnent les armées des alliés regagnant leur pays respectif. La différence d'exécution de cette seconde partie, traitée en caricature, semble indiquer quelque intention ironique. Enfin, bordant le tout, des monnaies d'or à l'effigie de Louis XVIII et de la frappe 1818 alternent avec des fusées, évocation du martyr de Sainte-Hélène.

Fig. 44. — Portrait tissé (noir sur blanc) de Louis-Philippe.
(*Collection de la Chambre de commerce de Lyon.*)

reconstitution du mariage de Marie Stuart et de François II; elle en distribue tous les rôles aux plus grands seigneurs de la cour et chacun doit composer son personnage en s'appuyant sur les documents les plus authentiques. Elle-même représente Marie Stuart d'après le portrait

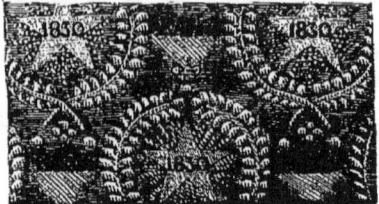

Fig. 45. — Tissu de l'époque 1830.
(*Collection de la Chambre de commerce de Lyon.*)

appartenant au duc d'Orléans et faisant partie actuellement des collections de Chantilly. Il est assez piquant, d'ailleurs, de signaler quelle particularité avait décidé du choix du programme : c'est simplement la forme des manches se rapprochant de celle des fameuses manches à gigot, alors à la mode.

Tel est le point de départ, pour l'art qui nous occupe, de cette ère de reconstitution de tous les styles du passé, traités avec les nouveaux moyens économiques dont dispose la fabrique.

Les théories romantiques donneront au goût du jour sa véritable direction, continuant l'évolution normale de l'état social créé par la Révolution. Le romantisme sera la vraie période d'adapta-

Fig. 46. — Tissu de l'époque 1830.
(*Collection de la Chambre de commerce de Lyon.*)

tion aux besoins de ce monde nouveau ; sans copier précisément, transposant plutôt, il ira chercher ses modèles dans les arts disparus, surtout ceux de la

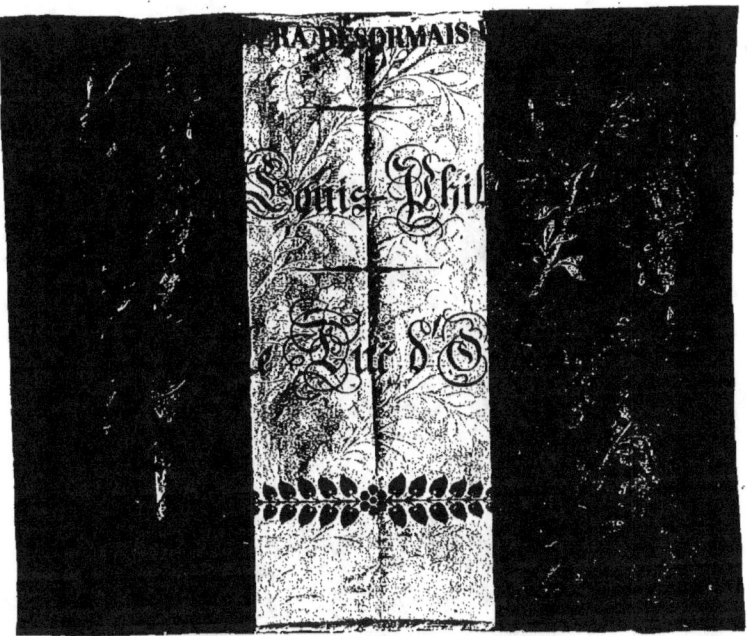

Fig. 47. — Drapeau tissé en 1830.
(*Collection de la Chambre de commerce de Lyon.*)

période dite française ; ses essais seront d'abord maladroits et lourds, il ne comprendra pas non plus qu'on n'augmente pas impunément les dimensions du détail décoratif sans en changer absolument le caractère. Nous avons dit que le Louis XIV était pompeux, qu'il donnait l'impression du plus grand que nature, que le Louis XV revient à des proportions plus humaines, que le Louis XVI est menu, plus petit que nature. Là sont les vraies caractéristiques de ces différents styles. Vouloir donner des proportions énormes au décor du second tiers du dix-huitième siècle

Fig. 48. — Tissu de l'époque 1830.
(*Collection de la Chambre de commerce de Lyon.*)

c'est l'interpréter faussement et faire tout autre chose. C'est pourtant une erreur dans laquelle tomberont souvent les artistes industriels de la Restau-

Écran entièrement tissé, noir sur fond blanc, imitant la typographie.
Testament de Louis XVI (tissé par Maisiat en 1827).

(*Collection de la Chambre de commerce de Lyon.*)

ration. Sous Louis-Philippe le même décor s'enfle encore davantage (*fig.* 58, 60, 63).

Quand sous Napoléon III on continuera à s'inspirer du passé, on le fera du moins avec une éducation plus sûre. Beaucoup d'étoffes d'ameublement de cette époque sont incontestablement belles de composition, évoquant le passé mais sans le copier, allant généralement prendre dans une autre branche de la décoration certains éléments inexploités jadis. C'est ainsi que le décor dit « Bérain » (*fig.* 74), dont on ne trouve pas d'exemple dans les tissus du temps, devient sous Napoléon III l'expression la plus courante de ce que les tapissiers nous donneront comme étant du plus pur style Louis XIV. De même, sous Louis XV, la rocaille était restée principalement du domaine de la sculpture; sous

Fig. 49, 50, 51, 52. — Divers galons de l'époque 1830.
(*Collection de la Chambre de commerce de Lyon.*)

Fig. 53. — Spécimen de tissu avec portrait évoquant l'indépendance américaine.
(*Collection de la Chambre de commerce de Lyon.*)

Napoléon III elle fait le fond du décor tissé dénommé Louis XV par le marchand de meubles. Nous signalerons aussi un autre genre de composition où se mélangent peu heureusement des styles différents : Louis XV et Louis XVI principalement.

De l'époque de Napoléon III date également une interprétation curieuse des colorations des tissus anciens. S'en rapportant à de vieux matériaux décolorés par

le temps, bien des gens, même éclairés, s'imaginèrent que ces étoffes avaient été fabriquées ainsi, et cette idée s'était accréditée au point de rendre obligatoire

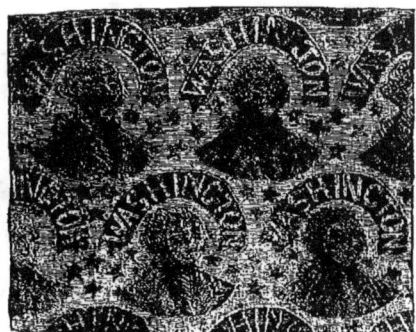

Fig. 54, 55. — Tissus avec portrait évoquant l'indépendance américaine.
(*Collection de la Chambre de commerce de Lyon.*)

cette décoloration pour les reproductions de tissus, surtout de ceux de style Louis XVI. Depuis, dans de nombreuses collections, on ne manque pas d'échantillons ayant conservé leurs premiers coloris, dont l'intensité, souvent extrême, n'a rien à voir avec les couleurs anémiées des reproductions. Mais c'est là encore une des idées faisant loi chez le marchand de meubles, et faisant partie de sa science spéciale. Qui sait? Cette science sera peut-être, dans l'avenir, l'expression vraie du style de la seconde moitié du dix-neuvième siècle.

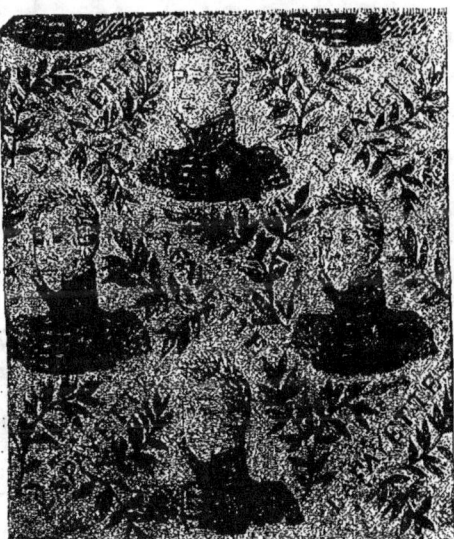

Fig. 56. — Tissu avec portrait évoquant l'indépendance américaine.
(*Collection de la Chambre de commerce de Lyon.*)

*\*\**

Dans les limites forcément restreintes de ce rapport, nous ne pouvons pas nous étendre beaucoup sur un art trop rapproché de nous. Nous n'avons jamais voulu en faire la critique. Nous nous sommes contenté d'exprimer quelques idées d'un caractère

*Satin bleu, décor jaune, avec tableaux réservés, paysages et animaux.*

très général, sur ce qui nous a paru ressortir du précieux enseignement qu'ont été pour nous les expositions centennales, celle de la soierie en particulier.

Il nous reste à parler de l'évolution qui précède directement les temps contemporains.

En 1878, les Japonais exposèrent une suite inoubliable de travaux de leurs

Fig. 57. — Portrait tissé de Louis-Philippe.
(*Collection de la Chambre de commerce de Lyon.*)

industries artistiques parmi lesquels des tissus et des broderies. Nos artistes en furent vivement impressionnés. Jusque-là tous ces produits d'Extrême-Orient étaient restés du domaine de la curiosité. Pour la première fois il nous était permis d'en étudier sur un grand nombre de spécimens le charme imprévu, la saveur réaliste, l'exécution spirituelle et savante. Ce fut une révélation d'autant plus suggestive que le Japon, encore peu ouvert, nous livrait la forme spéciale de sa compréhension artistique indemne de toute préoccupation d'exportation, et de mélange de procédés européens. Depuis lors quelques

grands magasins sont allés en Chine et au Japon charger des navires entiers et ce fut un envahissement de productions inférieures qui calma l'engouement légitime issu de la merveilleuse exposition des Japonais en 1878.

Fig. 58. — Louis-Philippe. — Satin blanc broché soies polychromes.
(Collection Piolet et Roque.)

Il n'en est pas moins vrai qu'alors cet engouement a exercé une incontestable influence sur notre art. Au commencement du dix-huitième siècle, l'Extrême-Orient, mis à la mode, grâce à la Compagnie des Indes, avait également impressionné notre goût; mais alors ce fut principalement par son côté fantaisiste et baroque. A la fin du dix-neuvième siècle, au contraire, c'est l'exactitude réaliste des Japonais dans leur interprétation de la nature qui nous charmera et nous retiendra. Consécutivement, l'étude approfondie de la nature, la représentation presque scientifique du modèle présideront aux conceptions nouvelles jusqu'à leur sacrifier l'ordonnance architecturale. L'emploi simultané de l'ornement conventionnel et de l'ornement réaliste, constant jusque-là, fait place à un nouveau genre de composition qui ne se sert que de détails nature sans liaison architectonique.

*
**

Pour clore cette étude, nous n'aurions garde d'oublier un rappel spécial sur quelques spécimens d'étoffes, exposés à part, d'un intérêt évidemment surtout anecdotique, mais qui pourtant doivent arrêter quelque peu le chercheur en quête de morale à tirer de la grande leçon de choses qu'est une Exposition universelle.

Maquette d'ensemble pour la *Salle du Trône de Charles X, aux Tuileries.*

Exécuté par Grand frères.

Un art aussi utile, aussi intime, que l'art du tissu décoré reflète forcément l'esprit des temps, si bien que chaque époque y laisse sa trace ; parfois même les manifestations tissées deviennent de véritables pages d'histoire : ces tentures d'ameublements officiels, dont nous donnons quelques exemples, n'en sont-elles pas une première preuve ?

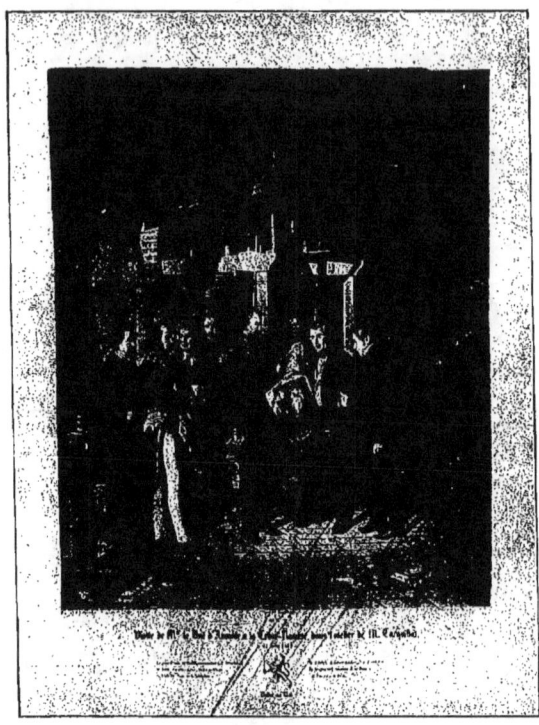

Fig. 59. — Tableau tiré par Carquillat, représentant la visite du duc d'Aumale à son atelier.
(*Collection de la Chambre de commerce de Lyon.*)

Plus suggestifs encore sont les tissus qui évoquent, de façon si brutalement naïve, les enthousiasmes populaires d'un moment. Leur rapprochement, douloureux parfois, parfois aussi bien ironique, a son éloquence : nous y voyons alternativement exaltées les opinions les plus contraires ; ce qui n'a pas lieu de nous étonner, puisqu'elles émanent de ce monde nouveau qui cherche sa voie, tâtonne sa direction pendant tout le dix-neuvième siècle, qui lui fournit l'occasion de crier deux fois : « Vive l'Empereur » ; trois fois : « Vive le Roi » ; quatre fois : « Vive la République ».

Si nous ajoutons que c'est toujours avec la même conviction sincère que la même collectivité acclame ou renverse, nous sommes bien obligés de voir là l'image d'une société qui se cherche mais qui reste active, vibrante. Ces fluctuations d'opinion sont la preuve de sa vitalité, de son ardent désir du mieux, qualité qui est le propre des races occidentales et qui les pousse à raisonner indéfiniment leur sort dans l'espoir du progrès. Il serait puéril de le nier au dix-neuvième siècle. Les débordements les plus excessifs y eurent leur utilité, au même titre que la fausse misère qui mendie rappelle la vraie misère qui souffre ; comme les utopies les plus bruyantes attirent quand même l'attention du législateur sur une plaie morale à soigner.

Au risque de froisser nos plus chères aspirations de l'heure présente, tout ce qui tend à nous remémorer les gloires, les variations, les défaillances même de nos aïeuls les plus directs et de nous-mêmes, comporte sa leçon utile... ne serait-ce que comme un appel à la tolérance et à l'éclectisme. Pour cette raison, les tissus, qui témoignent des emballements momentanés des foules, ont leur intérêt. Nous leur devions plus qu'une mention ; nous en donnons

Fig. 60. — Louis-Philippe. — Satin blanc, broché or et soies polychromes. — Commande de la reine Isabelle d'Espagne à l'occasion de son sacre. — Ancien fonds Yéménis.

(Collection Piotet et Roque.)

Louis XVIII. — Velours épinglé bleu, décor broché or et velours coupé noir
Salle du Trône, aux Tuileries. — Exécuté par Grand frères.
(*Collection de la Chambre de commerce de Lyon.*)

quelques reproductions qui presque toutes auront la saveur de l'inédit. Aucun des spécialistes de l'histoire par l'image, que nous le sachions du moins, n'a eu l'idée de s'en servir, rare bonne fortune vraiment pour nous à une époque où si peu de documents restent inexploités.

Affirmer par des documents petits et grands, en même temps que ses revendications, ses conquêtes de tous les domaines, des armes et de l'esprit, est un des

Fig. 61. — Ombrelle pour la reine Amélie, décorée d'une grecque aux trois couleurs, de coqs et de couronnes avec inscriptions.
(*Collection de la Chambre de commerce de Lyon.*)

plus pressants besoins de tous les temps. Celui qui allait vivre l'épopée napoléonienne ne pouvait y manquer.

L'immense lassitude de la peur, la tension angoissée des esprits vers le libérateur possible, auront pour conséquence ce dix-huit brumaire qui porte à la première magistrature du pays le jeune général Bonaparte. La campagne d'Italie, la campagne d'Egypte et surtout peut-être ce retour qui tient du miracle, devaient rendre son nom populaire, et « tous les partis étaient venus à sa rencontre, lui demandant l'ordre, la victoire et la paix » (1) (*fig.* 13, 14).

---

(1) Thiers, *Histoire du Consulat.*

La campagne d'Egypte sera le thème sur lequel brodera surtout le tisseur pour satisfaire les besoins d'acclamations, qui restent encore impersonnelles. Nombreuses sont les étoffes dont la composition l'évoque (*fig.* 12, 13, 14). Bientôt l'hommage sera plus direct; nous le voyons dans cet écran tissé en présence du Premier Consul, avec cet envoi : « Il nous a donné la paix », ou dans cet autre : « Bonaparte réparateur » (*fig.* 13, 16, etc.). Il semble que tous les cœurs qui vibrent, en ce monde nouveau issu de la Révolution, sentent bien que ce héros leur apporte leur première gloire, et que fixer la sienne dans des monuments c'est aussi affirmer la leur. La suite des portraits tissés de Napoléon formerait un volume; on en fabrique de toutes les dimensions, à la portée de toutes les bourses (*fig.* 15, 17, etc.). L'imagination des artistes du tissu s'ingénie à chaque grand événement : un soleil sortant des nuages rappelle la glorieuse journée d'Austerlitz; puis ce sont des lauriers avec des noms de victoire, la Légion d'honneur en semis; en semis également les étoiles napoléoniennes, la violette, la fritillaire ou couronne impériale, l'aigle, etc...

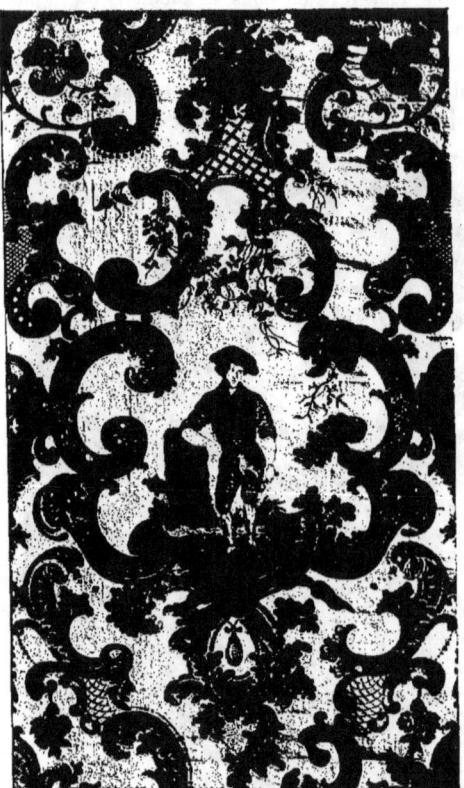

Fig. 62. — Louis-Philippe. — Satin blanc, broché soies polychromes.
(*Collection Bouvard et Burel.*)

En 1815, nous retrouverons endeuillées toutes ces compositions, que porteront pieusement, en gilets ou en cravates, les fidèles du grand empereur; tandis que la masse inconstante, épuisée de sacrifices et lasse de pleurer sur tant de sang versé, glorifiera les envahisseurs alliés qui « leur apportent enfin la paix ». On imite alors le décor au soleil d'Austerlitz pour symboliser la Restauration sous la forme d'une croix sortant des nuages. On portraiture en velours, en satin le roi et la duchesse d'Angoulême; on tisse,

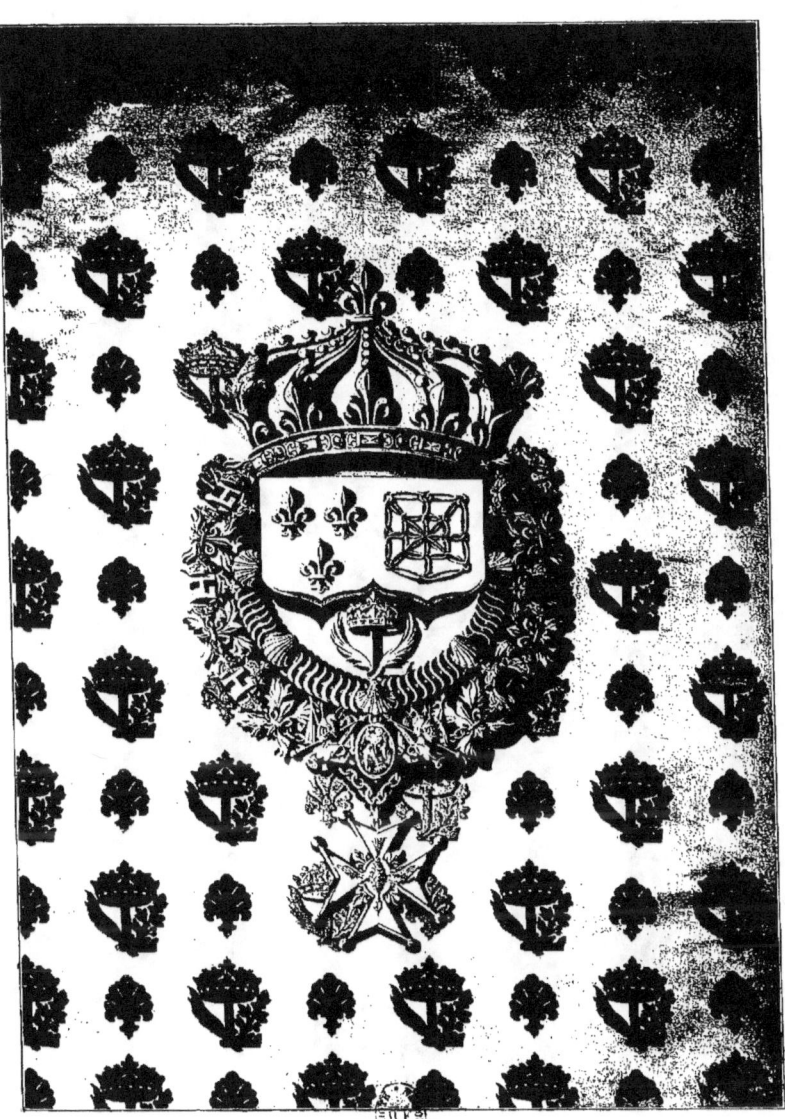

Louis-Philippe. — Tenture bleue,
décor camaïeu jaune, exécutée par Mathevon et Bouvard, pour l'Hôtel-de-Ville de Lyon.
(Collection Bouvard et Burel.)

avec leurs effigies, les testaments de Louis XVI et de Marie-Antoinette. Des rubans représentent le duc de Berry sur son lit de mort, voisinant avec d'autres où s'étalent les : « Vive la Charte », les fleurs de lis ou la fameuse girafe offerte à Charles X.

1830 va être un renouveau plein d'entrain convaincu. Le lyrisme romantique chante derechef les revendications sociales, en exaltant la liberté, l'indépendance américaines, La Fayette et Washington, l'espoir en la charte du roi-citoyen. Les nouvelles gloires par les armes, Vaneau sur les barricades, la réélection des 221 députés protestataires du ministère Polignac, le coq gaulois, sont autant de motifs

Fig. 63. — Tissu genre châle de l'Inde, décor polychrome représentant le tombeau de Sainte-Hélène et divers emblèmes napoléoniens.
(Collection de la Chambre de commerce de Lyon.)

à paraphraser ; et ce sera aussi l'apothéose de Napoléon lors du transport de ses cendres aux Invalides. A cette occasion, on remettra en circulation tous les souvenirs de l'épopée y compris le martyre de son héros, inséparable de sa gloire. Dans la même composition nous voyons le petit chapeau rayonnant au milieu de trophées de victoires dont les principaux noms l'encadrent, et ce tombeau de Sainte-Hélène sous son saule légendaire. Ce sera le thème favori des enthousiasmes de 1840.

De 1848 signalons seulement l'écharpe de député de Lamartine (fig. 69). Pour le second Empire, les souvenirs tissés seraient nombreux ; retenons les rubans sur la campagne de Crimée, où soldats français et anglais de l'époque fraternisent, au grand ébahissement des combattants du commencement du siècle ; cependant qu'on y malmène fort nos bons amis d'aujourd'hui, les Russes.

Pour l'impératrice Eugénie, aussi, la grande fabrique fait des merveilles.

Mais nous arrêtons là ce que nous avons cru devoir dire de ces souvenirs exposés à la Centennale de notre Classe. Bien entendu les dernières années mêmes du dix-neuvième siècle y étaient représentées, et entre autres par la série des portraits tissés de nos présidents de la troisième République.

Fig. 64. — Tissu fait à l'occasion du retour des cendres de l'empereur.
(*Collection de la Chambre de commerce de Lyon.*)

Ces dernières productions nous suggèrent diverses observations intéressantes à déduire.

De moins en moins on y sentira la conviction naïve, reflet d'un engouement vécu, conviction qui était si apparente dans les productions similaires du commencement du siècle et leur donnaient tant d'intérêt documentaire. Les tissus décorés qui évoquent quelque actualité du troisième tiers du dix-neuvième siècle sont plutôt article de camelot. La raison, il faut la voir peut-être dans cette organisation spéciale de nos enthousiasmes populaires, réglés par le calendrier ou le protocole, dans le manque aussi de faits bien palpitants. Mais disons mieux : le scepticisme que, hier encore, nous appelions « fin de siècle » des classes moyennes, ne les rend plus susceptibles de ces épanouissements expansifs de nos aïeuls, gens de foi ardente aussi bien politique que religieuse, et dont, par ailleurs, la liberté littéraire était en somme fort limitée. Encore une fois le « ceci tuera cela » de notre grand poète s'est réalisé : l'imagier populaire a cédé la place au journaliste qui a accaparé toute la tribune aux revendications et monopolisé les manifestations de l'opinion. Il ne

Fig. 65. — Tissu fait à l'occasion du retour des cendres de l'empereur.
(*Collection de la Chambre de commerce de Lyon.*)

viendra plus à l'idée d'un bourgeois cossu d'arborer une riche étoffe de tenture ou de costume affirmant ses convictions : son journal suffit. Le besoin de monuments sévit plus que jamais pourtant : en haut de l'échelle sociale, à l'échelon des dirigeants, on statufie ferme et officiellement, tandis qu'en bas de cette même échelle on cocarde encore très volontiers à date fixe. Le « juste milieu » se réserve....

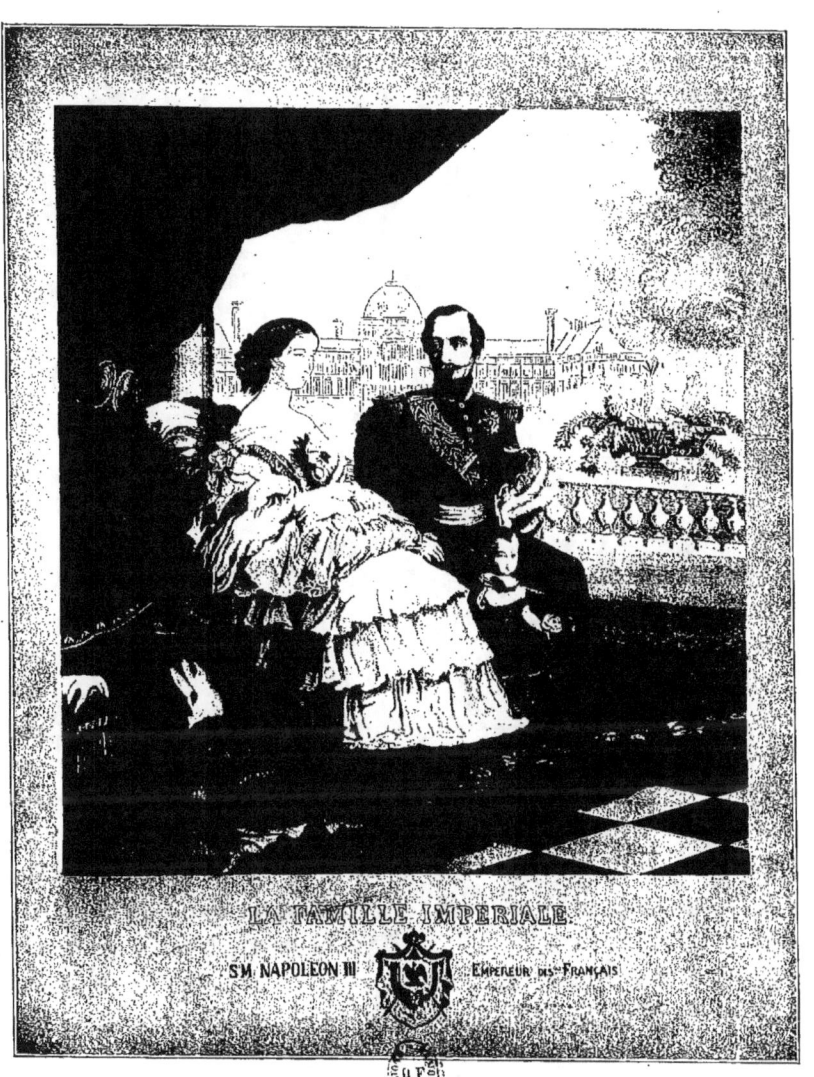

PORTRAITS TISSÉS DE LA FAMILLE IMPÉRIALE
(Collection de la Chambre de commerce de Lyon.)

— 53 —

Fig. 66. — Tissu qui recouvrait les cendres de Napoléon lors du transport aux Invalides (1).
(*Collection de la Chambre de commerce de Lyon.*)

Mais étendons notre champ et tirons également cette conclusion de l'infériorité d'intérêt documentaire de nos derniers tissus d'actualité. A la fin du dix-neuvième siècle nous n'en sommes plus à l'art représentatif d'idées; nous arrivons à l'art de forme. Ne sommes-nous pas d'ailleurs les continuateurs de ces vieux Grecs de l'antiquité qui, ayant pris l'habitude de la philosophie raisonneuse, en arrivèrent à un idéal d'art purement plastique; continuateurs aussi, étant de même race, de ces Latins de la Renaissance chez lesquels l'art perd son mysticisme giottesque à mesure que, plus éduqués et moins croyants, ils réservent leurs admirations à l'impeccabilité de forme d'un Raphaël, ou à la recherche purement décorative d'un Véronèse.

Certes la société moderne, celle, nous le répétons, qui est née de la Révolution, pourrait être fière devant l'histoire du vingtième siècle, si, après être passée au dix-neuvième par des phases éducatives analogues à celles des commencements de la Renaissance italienne, elle arrivait à une période d'aussi grande perfection que cette fin du quinzième siècle que nous évoquions à l'instant.

Toutefois : si l'histoire nous indique le but où il faut tendre, elle nous enseigne aussi les moyens d'y arriver. Les prestigieux maîtres de la période raphaélique étaient, en même temps qu'artistes, des savants de premier ordre. Tout ce qui était

Fig. 67. — Tissu qui recouvrait les cendres de Napoléon lors du transport aux Invalides.
(*Collection de la Chambre de commerce de Lyon.*)

(1) Le poêle avait été fragmenté après la cérémonie et distribué aux personnes de marque présentes aux Tuileries.

— 54 —

du domaine de l'intelligence était également de leur domaine. Que de peintres ont été ingénieurs, architectes, littérateurs, diplomates même. Eux aussi avaient profité de l'effort de leurs prédécesseurs directs, qui, après avoir interrogé la nature pendant le quatorzième siècle, avaient exhumé le passé de l'antiquité pen-

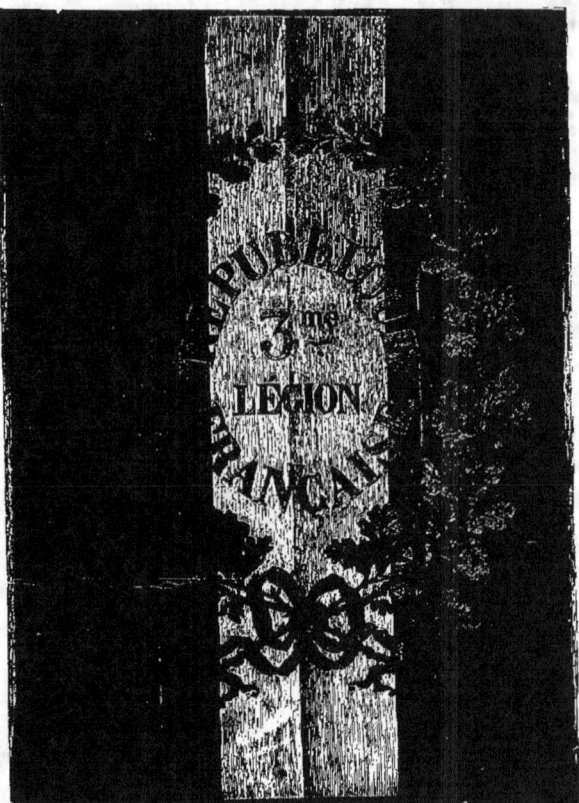

Fig. 68. — Drapeau tissé, crocheté et broché (1848).
(Collection de la Chambre de commerce de Lyon.)

dant le quinzième ; sur cette base solide d'instruction, le seizième siècle, à son aurore, resplendit génial, affranchi, avec une forme d'art qui lui est propre, admirablement adaptée à l'économie de l'époque.

Là aussi doit tendre notre idéal.

Le dix-neuvième siècle, après sa revue lente du passé, a rassemblé pour nous des trésors d'enseignement qui doivent nous forcer à créer *le nouveau*. Celui-ci, adapté à notre économie moderne, devra tendre au beau plastique et à la recherche

de ce beau, sans prodigalités inutiles, résidant, par conséquent, dans la perfection savante de la forme et non dans cette profusion insouciante de la dépense, telle que la comprenait la société de l'ancien régime.

Celui-ci avait trouvé sa personnification en Philippe de Lasalle. Puisse le vingtième siècle voir surgir, lui aussi, son ouvrier idéal, capable, comme le grand

Fig. 69. — Echarpe de député de Lamartine (1848).
(*Collection de la Chambre de commerce de Lyon.*)

ancêtre, de concevoir et d'exécuter son œuvre du premier coup de crayon au dernier coup de navette avec la même intelligence de toutes les ressources de son métier, de toutes les exigences de son temps.

\* \*

Parallèlement aux considérations que nous avons développées dans ce rapport, nous avons donné, servant à la compléter par l'exemple, une suite des principaux spécimens exposés à la section Centennale de la Classe 83. Pendant les deux premiers tiers du dix-neuvième siècle, jusqu'à la fin du second Empire, les ameublements officiels ont été pour nous de précieux points de repère indiquant de façon plus précise les différentes étapes de l'art de décorer les tissus. Hélas! depuis 1870, cette ressource nous a manqué. Il est profondément regrettable que

Fig. 70. — Fanion de la Garde impériale (Napoléon III).
(*Collection Piotet et Roque.*)

l'État n'ait pas songé à perpétuer un usage, plusieurs fois centenaire, de commandes régulières à la fabrique lyonnaise. Il n'y aurait pas là pourtant une source de dépenses exagérées ou superflues. Chaque année, l'Administration du Mobilier national a des besoins nouveaux et urgents qui la forcent à des achats de tissus quelconques, parfois même étrangers, quand il serait si utile à notre industrie d'avoir l'occasion de manifestations intéressantes lui permettant de créer des tissus qui seraient un jour de véritables monuments d'histoire de notre art national, fabriqués en vue d'une destination nettement déterminée. Les commandes annuelles étaient une protection, légitimée par le succès, conservatrice d'une élite d'ouvriers de grands façonnés, perpétuant la glorieuse tradition et instruisant l'élément jeune destiné à lui succéder.

Cet oubli fâcheux a pour conséquence déplorable de diminuer le nombre des ouvriers supérieurs. Quelques-uns partent pour l'étranger, faute de trouver à s'employer chez nous. Les apprentis se font de plus en plus rares. Le manque de sécurité, venant des caprices de la mode, fait prendre aux jeunes le chemin de l'usine au lieu de les retenir au vieil atelier familial, réalisation pourtant des tendances les plus modernes : *l'ouvrier possesseur de l'outil.*

Fig. 71. — Fanion de la Garde impériale (Napoléon III).
(*Collection Piotet et Roque.*)

Trois rubans tissés à l'occasion de la guerre de Crimée.
(Collection de la Chambre de commerce de Lyon.)

Fig. 72. — Drapeau de la Garde impériale (Napoléon III).
(*Collection Piotet et Roque.*)

*\*\**

Nous n'avons pas cru devoir fournir une liste des tissus exposés. Leur nomenclature, même descriptive, ne pouvait être que fatigante et nous aurait entraîné hors des limites de ce travail. Il nous a paru intéressant de donner surtout des reproductions des tissus d'ameublements officiels que nous avions eus à notre disposition, en les accompagnant de commentaires rapides, confirmant ce que nous disions plus haut dans notre aperçu critique sur l'évolution artistique du dix-neuvième siècle. Ces spécimens sont presque tous actuellement la propriété de la Chambre de commerce de Lyon; quelques-uns sont de véritables reliques, toujours précieuses, souvent uniques, les ameublements eux-mêmes ayant malheureusement disparu à différentes époques douloureuses de notre histoire contemporaine : telles, par

Fig. 73. — Drapeau de la Garde impériale (Napoléon III).
(*Collection Piotet et Roque.*)

Fig. 74. — Napoléon III. — Lampas fond rose, décor camaïeu gris. — Pavillon de l'impératrice Eugénie à l'Exposition de 1867, exécuté par MM. Mathevon et Bouvard.

(*Collection Bouvard et Burel.*)

exemple, les étoffes évoquant l'époque napoléonienne, souvenirs de palais détruits ou désaffectés. Malgré le grand nombre de publications sur la glorieuse épopée, aucune n'en fait mention, quel qu'en soit l'intérêt et quelque extraordinaire que puisse paraître la chose. Aussi croyons-nous servir les chercheurs en leur signalant ici et leur existence et l'institution qui les conserve.

Ne pouvant pas reproduire tous ces tissus d'ameublements officiels, nous voulons du moins en citer quelques autres :

Tenture verte, décor jaune : pour le ministère de la marine (époque de Louis XVIII).

(*Collection A. Martin.*)

Salle du trône et trône de Charles X.

(*Collection du Garde-Meuble.*)

Brocart d'or pour le dais et les vêtements liturgiques tissés pour le sacre de Charles X.

(*Collection Bouvard et Burel.*)

Grand panneau fond rouge, décor jaune, pour le Palais de justice de Lyon (époque de Louis-Philippe).

(*Collection Bouvard et Burel.*)

Grand plafond de soie, fond satin blanc, décor de fleurs brochées, soies polychromes, tissé pour le vice-roi d'Égypte (époque de Napoléon III).

(Collection A. Martin.)

Grand divan, fond rouge, décor or et soies polychromes, tissé pour le vice-roi d'Égypte (époque de Napoléon III).

(Collection Lamy et Gautier.)

Tenture pour le boudoir de l'impératrice Eugénie aux Tuileries, semis de papillons brochés, soies polychromes sur fond satin vert d'eau.

(Collection A. Martin.)

Tenture de salon, fond rouge, décor or, avec portraits de la famille impériale.

(Collections A. Martin et Bouvard et Burel.)

Tenture fond rouge, décor or, avec portraits de peintres (époque de Napoléon III).

(Collection Bouvard et Burel.)

Différents ornements liturgiques exposés par le Garde-Meuble, etc., etc.

* * *

L'art de décorer les tissus est une gloire nationale incontestée depuis trois siècles. L'Exposition de 1900 nous a prouvé que nous n'avions rien perdu de notre supériorité. Mais en même temps,

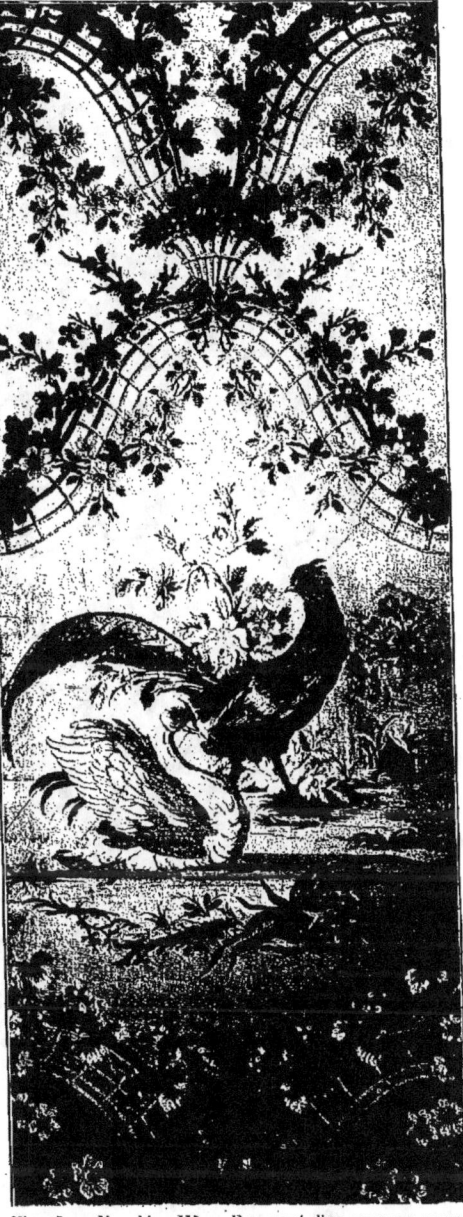

Fig. 75. — Napoléon III. — Fragment d'un panneau, reproduction du Ph. de la Salle dit « au faisan ». — Ancien fonds Emery.

(Collection A. Martin.)

reconnaissons-le, l'étranger lutte avec une énergie intelligente et des facilités de production et de main-d'œuvre qui doivent nous tenir en alerte d'une façon constante. De plus, la consommation nationale ne suffisant pas à faire vivre notre industrie, il est indispensable que nous nous préoccupions des goûts de tous les pays consommateurs qui y ont recours. Pour cela il nous faut étudier l'économie artistique et les instincts particuliers aux différentes races. Le fabricant de soieries devra être en même temps un artiste et un savant, capable de créer, en vue des goûts d'une clientèle multiple, autant qu'un industriel initié à toutes les ressources du métier, à l'affût de toutes les innovations. A ce prix seul son œuvre peut être supérieure et permettre au pays de conserver la place d'honneur qu'il doit occuper.

C'est ici l'occasion de parler des efforts généreux faits à Lyon, pour aider l'éducation et l'entretien de sa grande industrie de la soie, par sa Chambre de commerce. Nous devons un hommage officiel de reconnaissance au dévouement de ceux de ses membres, qui, en

Fig. 76. — Napoléon III. — Satin jaune, velours ciselé rouge et rose, deux corps. — Décor dit Bérain. — Ancien fonds Emery.
(Collection A. Martin.)

janvier 1856, prirent l'initiative de son Musée industriel; bel exemple, réalisé bientôt, du rêve éducateur et vulgarisateur qui est le propre des dirigeants de la seconde moitié du dix-neuvième siècle.

COLLECTION CHATEL ET TASSINARI

*Époque Napoléon III.*
*Rideau complet, satin blanc, broché soies polychromes.*
Petit Salon de l'Impératrice Eugénie, aux Tuileries.

Faisaient alors partie de la Chambre de commerce de Lyon, MM. Brosset, président; Arlès-Dufour; Tardy; Jame; P. Ménier; B. Faure aîné; Fougasse aîné; Desgrand; A. Michel; Bonnardel; H. Aynard; Brisson; Girodon; O. Galline; A. Monterrad.

L'étude du projet fut confiée à MM. Arlès-Dufour et P. Ménier, membres de la Chambre de commerce; on leur avait adjoint MM. Bonnefond, directeur de l'Ecole des Beaux-Arts, Jean Tisseur, secrétaire de la Chambre de commerce, et Natalis Rondot, l'érudit économiste qui fut le collaborateur et l'ami de Léon Say. C'est ce dernier qui devait fixer le plan général et définitif de la nouvelle institution, dans le remarquable rapport lu et acclamé en séance de la Chambre de commerce de Lyon, le 27 septembre 1858.

Le 6 mars 1864 on inaugurait enfin le Musée, qui comprenait alors toute espèce de matériaux pouvant servir l'imagination des artistes industriels en général.

A cette première organisation, se rattache plus spécialement la mémoire de MM. Chabrières-Arlès; Galline; Girodon; Monterrad, Pariset, Reybaud; Sévène, etc.

Fig. 77. — Napoléon III. — Fragment d'un panneau, reproduction du Ph. de la Salle dit « aux perdrix ».
(Collection A. Martin.)

MM. Jourdeuil et Brossard furent successivement conservateurs.

En 1885, M. Antonin Terme leur succédait avec le titre de Directeur. Grâce à son intuition, à sa science incomparable, l'organisation des collections devint plus élevée. C'est alors qu'on songea à spécialiser l'institution aux tissus, afin

d'en faire, ce à quoi on a réussi, le plus beau musée du monde en ce genre. M. Edouard Aynard était à ce moment président de la Chambre de commerce. Sa compétence éclairée, sa conviction entraînante, et, nous ajouterons, sa générosité, devaient servir merveilleusement la grandeur et la richesse du musée, qui, en 1893, prenait sa forme définitive, sous le nom de « Musée historique des tissus ».

Nous devions ici relater ces faits, qui sont pages inséparables de l'histoire des étoffes de soie au dix-neuvième siècle.

Fig. 78. — 1876. — Brocart or pour le foyer du grand Opéra de Paris. — Exécuté par Lamy et Giraud.
(Collection Lamy et Gautier.)

\*\*

Mais concluons.....

Ainsi donc le dix-neuvième siècle se sera inspiré alternativement des arts de toutes les époques et de tous les pays. La période napoléonienne exploite les formules décoratives de l'antiquité. La Restauration copie maladroitement l'art de l'ancien régime. Le Napoléon III adapte et transpose avec une science incontestable les mêmes arts disparus. L'Extrême-Orient, enfin, impressionne les artistes, les ramenant à l'étude pénétrante de la nature dans le dernier quart du siècle. Jusqu'à ces dernières années, la recherche tend presque toujours à la reconstitution. Dans l'art industriel cette suggestion de réminiscence et d'évocation a été inconsciemment la grande préoccupation.

Non moins inconscient est ce besoin impérieux de créer de toutes pièces, qui est le propre caractéristique de la jeune école contemporaine. C'est ce qui nous faisait dire en commençant que le dix-neuvième siècle pouvait être considéré comme l'évolution normale et progressive de l'état de choses consécutif à la Révolution. Après la revue lente, qui lui sert de préparation, des arts des

COLLECTION LAMY ET GAUTIER

*Exposition de 1878.*

*Grande portière, soies polychromes sur fond beige.*

civilisations disparues, la civilisation moderne arrive enfin à sa forme définitive, à son ère de création. Jamais l'industrie n'a été en possession de moyens d'action aussi puissants, jamais l'enseignement n'a mis à la disposition des travailleurs autant de documents rassemblés pour eux par l'initiative généreuse de nos maîtres et de nos dirigeants. L'avenir nous dira si cet effort d'enfantement qui s'est généralisé ces dernières années, restera stérile.

Raymond COX.

Fig. 79. — Le maréchal de Castellane à Lyon.
(Collection Réynieux de Lyon.)

PORTRAIT TISSÉ DE FERDINAND DE LESSEPS
(Collection de la Chambre de commerce de Lyon.)

# TABLE DES GRAVURES

## COMPRISES DANS LE TEXTE

Tête de Chapitre : Carte-réclame d'un magasin d'étoffes de soye, or et argent (Dépôt de Lyon), à l'enseigne de « à la Bienfaisance », rue Saint-Honoré, à Paris. (*Collection Chabrières.*) . . . . . . . . . . . . . . . . . . . . . 7
Fig. 1. — Portrait de Philippe de la Salle, tissé par Reybaud en 1854. (*Collection de la Chambre de commerce de Lyon.*) . . . . . . . . . . . . . . 7
Fig. 2. — Lettre de maîtrise d'un ouvrier en drap d'or et soye. (*Collection de la Chambre de commerce de Lyon.*) . . . . . . . . . . . . . . . . 8
Fig. 3. — Quittance de droits à payer par un fabricant d'étoffes d'or, argent et soye, pour son admission aux maîtrises de la ville de Lyon. (*Collection de la Chambre de commerce de Lyon.*) . . . . . . . . . . . . . . . . . . . 9
Fig. 4. — Chef-d'œuvre d'un teinturier en soye pour l'obtention de la maîtrise. (*Collection de la Chambre de commerce de Lyon.*) . . . . . . . . . . . 10
Fig. 5. — Reçu de cotisation pour la « Confrairie des fabricants de drap d'or, argent et soye », contenant les armoiries de Lyon et de la C$^{ie}$ des fabricants. (*Collection de la Chambre de commerce de Lyon.*) . . . . . . . . . . . . 10
Fig. 6. — Louis XVI. — Tissu fond jaune, broché, soies polychromes, dessin de Philippe de la Salle. (*Collection Lamy et Gautier.*) . . . . . . . . . . . 11
Fig. 7. — Louis XVI. — Fragment d'un panneau de tenture de la chambre dite de Marie-Antoinette, au château de Fontainebleau; tissu broché, soies polychromes, composition de Philippe de la Salle. (*Collection Chatel et Tassinari.*) . . . 12
Fig. 8. — Consulat. — Satin blanc broché, soies polychromes. Composition de Bony. (*Collection Chatel et Tassinari.*) . . . . . . . . . . . . . . 13
Fig. 9. — Consulat. — Satin blanc marbré, décor vert, rouge et or, exécuté par Pernon. Mobilier de la Malmaison. (*Collection de la Chambre de commerce de Lyon.*) . 14
Fig. 10. — Consulat. — Damas bleu broché argent et or, exécuté par Pernon pour le salon de Joséphine, épouse de Bonaparte, premier consul (1803). Mobilier de la Malmaison. (*Collection de la Chambre de commerce de Lyon.*) . . . . 15
Fig. 11. — Consulat. — Velours ciselé, deux corps, rose et blanc. (*Collection Lamy et Gautier.*) 16
Fig. 12. — Consulat. — Ecran tissé velours noir ciselé, sur fond gris argent côtelé. (*Collection de la Chambre de commerce de Lyon.*) . . . . . . . . . . 17
Fig. 13 et 13 bis. — Consulat. — Tissus évoquant la campagne d'Egypte. (*Collection de la Chambre de commerce de Lyon.*) . . . . . . . . . . . . . 18
Fig. 14. — Consulat. — Tissu évoquant la campagne d'Egypte. (*Collection de la Chambre de commerce de Lyon.*) . . . . . . . . . . . . . . . . . . . 19

Fig. 15. — Consulat. — *a*. Ruban-écharpe satin crème imprimé noir et bleu. — *b*. Portrait de Bonaparte, premier consul, tissu velours. (*Collection de la Chambre de commerce de Lyon.*) . . . . . . . . . . . . . . . . . . . . . . . 20

Fig. 16. — Consulat. — Ecran, décor broché, soies polychromes, imitant le bronze, sur fond satin crème. (*Collection de la Chambre de commerce de Lyon.*) . . . . . 21

Fig. 17. — Portraits de Napoléon. (*Collection de la Chambre de commerce de Lyon.*) . . . 21

Fig. 18. — Empire. — Brocart or, argent et sorbec, sur fond satin rouge. Salle du trône à Versailles. Exécuté par Grand frères. (*Collection de la Chambre de commerce de Lyon.*) . . . . . . . . . . . . . . . . . . . . . . . . . . . . 22

Fig. 19. — Empire. — Lampas fond jaune et compartiments violets, broché de fleurs soies polychromes. Petit salon de l'impératrice Joséphine, à Versailles. Exécuté par Grand frères. (*Collection de la Chambre de commerce de Lyon.*) . . . 23

Fig. 20. — Empire. — Velours ciselé bleu clair, décor lamé or à la couronne impériale. Mobilier impérial. Exécuté par Chuard. (*Collection Lamy et Gautier.*) . . . 24

Fig. 21. — Empire. — Lampas fond bleu, décor jaune. Palais de Meudon. Exécuté par Grand frères. (*Collection de la Chambre de commerce de Lyon.*) . . . . 25

Fig. 22. — Empire. — Satin blanc broché or. Mobilier impérial. Exécuté par Chuard. (*Collection Lamy et Gautier.*) . . . . . . . . . . . . . . . . . . . . 26

Fig. 23. — Portrait de Bony, tissé par Reybaud en 1854. (*Collection de la Chambre de commerce de Lyon.*) . . . . . . . . . . . . . . . . . . . . . . . . 27

Fig. 24. — Empire. — Portrait de Napoléon I$^{er}$, empereur. Velours Grégoire. (*Collection de de la Chambre de commerce de Lyon.*) . . . . . . . . . . . . . . . . 28

Fig. 25. — Empire. — Portrait de Pie VII. Velours Grégoire. (*Collection de la Chambre de commerce de Lyon.*) . . . . . . . . . . . . . . . . . . . . . . . 28

Fig. 26. — Empire. — Tissu pour sièges, satin blanc, décor velours coupé jaune. Ancien fonds Lemire. (*Collection Lamy et Gautier.*) . . . . . . . . . . . . . 29

Fig. 27. — Empire. — Petit tapis satin blanc, décor lancé, soies polychromes. (*Collection Piotet et Roque.*) . . . . . . . . . . . . . . . . . . . . . . . . 29

Fig. 28. — Empire. — Petit tapis satin rose, décor broché or. (*Collection Piotet et Roque.*) . 30

Fig. 29. — Modèle d'essai de broderie or, pour la robe de l'impératrice Joséphine au sacre. (*Collection de la Chambre de commerce de Lyon.*) . . . . . . . . . . . 31

Fig. 30. — Dessin original de Bony, projet de la robe et du manteau de l'impératrice Joséphine, pour la cérémonie du sacre. (*Collection de la Chambre de commerce de Lyon.*) . . . . . . . . . . . . . . . . . . . . . . . . . . . . 31

Fig. 31 et 32. — Empire. — Tissus pour sièges. Velours imprimés. Fabrication du Nord. (*Collection du Garde-Meuble national.*) . . . . . . . . . . . . . . . 32

Fig. 33. — Empire. — Semis d'abeilles or sur fond vert. Cabinet de Napoléon I$^{er}$ au château de Saint-Cloud. Exécuté par Grand frères. (*Collection de la Chambre de commerce de Lyon.*) . . . . . . . . . . . . . . . . . . . . . . . . 32

Fig. 34. — Restauration. — Satin blanc broché or et soies polychromes. Mobilier de la duchesse d'Angoulême au château de Saint-Cloud. Ancien fonds Lemire. (*Collection Lamy et Gautier.*) . . . . . . . . . . . . . . . . . . . . 33

Fig. 35. — Restauration. — Satin blanc, décor de fleurs stylisées et d'attributs soie jaune, avec guirlandes et couronnes de fleurs nature, soies polychromes. Ancien fonds Lemire. (*Collection Lamy et Gautier.*) . . . . . . . . . . . . . 34

Fig. 36. — Restauration. — Satin rouge broché or avec médaillon camaïeu rose. Ancien fonds Lemire. (*Collection Lamy et Gautier.*) . . . . . . . . . . . . . 35

FIG. 37. — Restauration. — Satin rouge broché or, avec médaillon réservé, fond argent broché soies polychromes. Ancien fonds Lemire. (*Collection Lamy et Gautier.*) 36

FIG. 38. — Portrait de Jacquard, tissé par Carquillat d'après le tableau de Bonnefond. (*Collection de la Chambre de commerce de Lyon.*) 37

FIG. 39. — Petit tissu décoré de croix sortant de nuages, symbolisant la Restauration. (*Collection de la Chambre de commerce de Lyon.*) 38

FIG. 40. — Petit tissu décoré de girafes, rappelant celle offerte à Charles X. (*Collection de la Chambre de commerce de Lyon.*) 39

FIG. 41. — Tissu décoré d'un semis de lauriers avec le chiffre 221. Evocation de la réélection des 221 députés protestataires du Ministère Polignac en 1829. (*Collection de la Chambre de commerce de Lyon.*) 39

FIG. 42. — Portraits des principaux députés protestataires du ministère Polignac en 1829. (*Collection de la Chambre de commerce de Lyon.*) 40

FIG. 43. — Tissu représentant Vaneau sur les barricades. (*Collection de la Chambre de commerce de Lyon.*) 40

FIG. 44. — Portrait tissé noir sur blanc de Louis-Philippe. (*Collection de la Chambre de commerce de Lyon.*) 41

FIG. 45 et 46. — Tissus de l'époque de 1830. (*Collection de la Chambre de commerce de Lyon.*) 41

FIG. 47. — Drapeau tissé en 1830, avec la mention « la Charte sera désormais une vérité ». (*Collection de la Chambre de commerce de Lyon.*) 42

FIG. 48. — Tissu de l'époque 1830. (*Collection de la Chambre de commerce de Lyon.*) 42

FIG. 49, 50, 51 et 52. — Divers galons de l'époque de 1830. (*Collection de la Chambre de commerce de Lyon.*) 43

FIG. 53. — Tissu avec portrait évoquant l'indépendance américaine. (*Collection de la Chambre de commerce de Lyon.*) 43

FIG. 54, 55 et 56. — Tissus avec portraits évoquant l'indépendance américaine. (*Collection de la Chambre de commerce de Lyon.*) 44

FIG. 57. — Portrait tissé de Louis-Philippe. (*Collection de la Chambre de commerce de Lyon.*) 45

FIG. 58. — Louis-Philippe. Satin blanc broché soies polychromes. (*Collection Piotet et Roque.*) 46

FIG. 59. — Tableau tissé par Carquillat, représentant la visite du duc d'Aumale à son atelier. (*Collection de la Chambre de commerce de Lyon.*) 47

FIG. 60. — Louis-Philippe. — Satin blanc broché or et soies polychromes. Commande de la reine Isabelle d'Espagne à l'occasion de son sacre. (*Collection Piotet et Roque.*) 48

FIG. 61. — Ombrelle pour la reine Amélie, décorée d'une grecque aux trois couleurs, de coqs et de couronnes avec inscriptions. (*Collection de la Chambre de commerce de Lyon.*) 49

FIG. 62. — Louis-Philippe. — Satin blanc broché soies polychromes. (*Collection Bouvard et Burel.*) 50

FIG. 63. — Tissu genre châle de l'Inde, décor polychrome représentant le tombeau de Sainte-Hélène et divers emblèmes napoléoniens avec inscriptions de noms de batailles. (*Collection de la Chambre de commerce de Lyon.*) 51

FIG. 64 et 65. — Tissus faits à l'occasion du retour des cendres de l'empereur. (*Collection de la Chambre de commerce de Lyon.*) 52

FIG. 66 et 67. — Tissu qui recouvrait les cendres de Napoléon lors du transport aux Invalides. (*Collection de la Chambre de commerce de Lyon.*) 53

Fig. 68. — Drapeau tissé, crocheté et broché (1848). (*Collection de la Chambre de commerce de Lyon.*) . . . . . . . . . . . . . . . . . . . . . . . . 54

Fig. 69. — Echarpe de député de Lamartine en 1848. (*Collection de la Chambre de commerce de Lyon.*) . . . . . . . . . . . . . . . . . . . . . . . . . 55

Fig. 70 et 71. — Fanions de la Garde impériale (Napoléon III). (*Collection Piotet et Roque.*) 56

Fig. 72 et 73. — Drapeaux de la Garde impériale (Napoléon III). (*Collection Piotet et Roque.*) 57

Fig. 74. — Napoléon III. — Lampas fond rose, décor camaïeu gris. Pavillon de l'impératrice Eugénie à l'Exposition de 1867. Exécuté par Mathevon et Bouvard. (*Collection Bouvard et Burel.*) . . . . . . . . . . . . . . . . . . . . . . . 58

Fig. 75. — Napoléon III. — Fragment d'un panneau, reproduction du Philippe de la Salle dit « aux faisans ». Ancien fonds Emery. (*Collection Albert Martin.*) . . 59

Fig. 76. — Napoléon III. — Satin jaune, velours ciselé deux corps, rouge et rose, décor dit de Bérain. Ancien fonds Emery. (*Collection Albert Martin.*) . . . . . . 60

Fig. 77. — Napoléon III. — Fragment d'un panneau, reproduction du Philippe de la Salle dit « aux perdrix ». (*Collection Albert Martin.*) . . . . . . . . . 61

Fig. 78. — 1876. — Brocart or pour le foyer du grand Opéra de Paris. Exécuté par Lamy et Giraud. (*Collection Lamy et Gautier.*) . . . . . . . . . . . . 62

Fig. 79. — Caricature tissée du maréchal de Castellane à Lyon en 1858. (*Collection Reynieux.*) 63

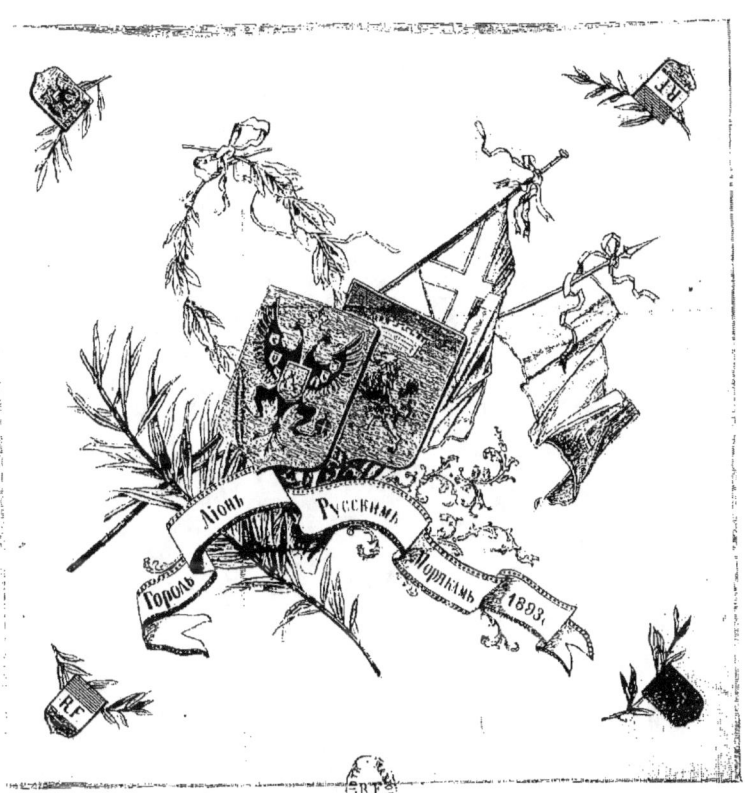

Mouchoir de soie, décor imprimé en l'honneur des marins russes,
lors de leur passage à Lyon en 1893.

(*Collection de la Chambre de commerce de Lyon.*)

# TABLE DES GRAVURES HORS TEXTE

Fig. 1. — Portrait d'un fabricant de petits velours miniature de Lyon, peint par Lepicié. (*Collection Charvet.*) . . . . . . . . . . . . . . . . . . . 2

Fig. 2. — Chambre dite de Marie-Antoinette, au château de Fontainebleau. . . . . . 9

Fig. 3. — Louis XVI. — Tissu broché, soies polychromes sur fond crème, commandé par la grande Catherine de Russie. Dessin de Philippe de Lasalle. (*Collection Chatel et Tassinari.*) . . . . . . . . . . . . . . . . . . . 13

Fig. 4. — Consulat. — Maquette d'ensemble pour le mobilier de la Malmaison, dessin de Bony. (*Collection Chatel et Tassinari.*) . . . . . . . . . . . . 17

Fig. 5. — Maquette pour une tenture tissée et brodée. Dessin de Bony. (*Collection Chatel et Tassinari.*) . . . . . . . . . . . . . . . . . . . 19

Fig. 6. — Consulat. — Broderie. Composition de Bony. (*Collection Lamy et Gautier.*) . . 21

Fig. 7. — Consulat. — Petit gilet imprimé. (*Collection de la Chambre de commerce de Lyon.*). 23

Fig. 8. — Empire. — Chambre à coucher de Napoléon I$^{er}$ à Fontainebleau. . . . . . 25

Fig. 9. — (*a*) Empire. — Tenture de la chambre de Napoléon I$^{er}$ aux Tuileries. — (*b*) Empire. — Tenture de la salle des maréchaux aux Tuileries. (*Collection de la Chambre de commerce de Lyon.*) . . . . . . . . . . . 27

Fig. 10. — Empire. — Tenture pour la salle de la Légion d'honneur aux Tuileries. (*Collection de la Chambre de commerce de Lyon.*) . . . . . . . . . . 29

Fig. 11. — Empire. — Tissu fond vert, décor jaune avec panneau camaïeu gris. (*Collection Lamy et Gautier.*) . . . . . . . . . . . . . . . . . . . 31

Fig. 12. — Restauration. — Ecran tissé en l'honneur des Alliés en 1815. (*Collection de la Chambre de commerce de Lyon.*) . . . . . . . . . . . . . 33

Fig. 13. — Restauration. — Ecran tissé, avec les portraits d'Alexandre I$^{er}$, François II et Frédéric-Guillaume. (*Collection de la Chambre de commerce de Lyon.*) . . 35

Fig. 14. — Restauration. — Velours Grégoire. — Portrait de la duchesse d'Angoulême. (*Collection Bouvard et Burel.*) . . . . . . . . . . . . . . . 37

Fig. 15. — Restauration. — Tenture pour la duchesse d'Angoulême. (*Collection Chatel et Tassinari.*) . . . . . . . . . . . . . . . . . . . 39

Fig. 16. — Restauration. — Mouchoir imprimé, décoré dans le goût d'Epinal. (*Collection de la Chambre de commerce de Lyon.*) . . . . . . . . . . . . 41

Fig. 17. — Restauration. — Ecran tissé, imitant l'impression typographique. (*Collection de la Chambre de commerce de Lyon.*). . . . . . . . . . . . . 43

Fig. 18. — Restauration. — Satin bleu à décor jaune et tableaux réservés. (*Collection Lamy et Gautier.*) . . . . . . . . . . . . . . . . . . . 45

Fig. 19. — Restauration. — Maquette d'ensemble pour la salle du Trône de Charles X aux Tuileries. (*Collection Chatel et Tassinari.*) . . . . . . . . . . 47

Fig. 20. — Louis-Philippe. — Tenture pour la salle du Trône. (*Collection de la Chambre de commerce de Lyon.*) . . . . . . . . . . . . . . . . 49

Fig. 21. — Louis-Philippe. — Tenture pour l'Hôtel de Ville de Lyon. (*Collection Bouvard et Burel.*). . . . . . . . . . . . . . . . . 51

Fig. 22. — Napoléon III. — Portrait tissé de la Famille impériale. (*Collection de la Chambre de commerce de Lyon.*) . . . . . . . . . . . . . 53

Fig. 23. — Napoléon III. — Trois rubans tissés à l'occasion de la guerre de Crimée. . . . 57

Fig. 24. — Napoléon III. — Rideau pour un petit salon de l'Impératrice Eugénie aux Tuileries. (*Collection Chatel et Tassinari.*) . . . . . . . . . . 61

Fig. 25. — Exposition 1878. — Portière soies polychromes sur fond beige. (*Collection Lamy et Gautier.*) . . . . . . . . . . . . . . . . . 63

Fig. 26. — 1881. — Portrait tissé de M. de Lesseps. (*Collection de la Chambre de commerce de Lyon.*) . . . . . . . . . . . . . . . . . 65

Fig. 27. — 1893. — Mouchoir imprimé en l'honneur des marins russes. (*Collection de la Chambre de commerce de Lyon.*) . . . . . . . . . . . . 69

# TABLE DES MATIÈRES

| | |
|---|---|
| Comité d'installation de la Classe 83. | 5 |
| Rapport de l'Exposition centennale de la Classe 83. Etude rétrospective. | 7 |
| Aperçu historique de la Fabrique lyonnaise avant la Révolution. | 18 |
| Réglementation des maîtrises et jurandes avant 1789. | 23 |
| Période 1800-1900. | 26 |
| Période napoléonienne. | 30 |
| Restauration. | 38 |
| Napoléon III. | 43 |
| Exposition de 1878. | 45 |
| Tissus anecdotiques. | 46 |
| Conclusion | 59 |
| Table des gravures comprises dans le texte. | 65 |
| Table des gravures hors texte. | 69 |

SAINT-CLOUD. — IMPRIMERIE BELIN FRÈRES.

# 1900

 Mousseline brochée. (H. Bertrand.)

www.ingramcontent.com/pod-product-compliance
Lightning Source LLC
Chambersburg PA
CBHW071600220526
45469CB00003B/1077